T0126493

EIN KÜNSTLERPAAR

ZWISCHEN DEN WELTKRIEGEN

DER BILDHAUER ARNOLD HENSLER

UND DIE FOTOGRAFIN ANNIE HENSLER-MÖRING

von Franz Josef Hamm und Felicitas Reusch

Kunstarche Wiesbaden e.V.

Reichert Verlag

Widmung

Dieses Buch und die es begleitende Ausstellung sind gewidmet

dem Kunsthistoriker Professor Dr. Herbert Keutner (1916–2003), dem Patenneffen des Bildhauers Arnold Hensler. Er war zuletzt Leiter des Deutschen Kunsthistorischen Instituts Florenz. In seinem Ruhestand begann er, der Spezialist für Florentiner Plastik der Renaissance, das Werk Arnold Henslers aufzuarbeiten. Mit Franz Josef Hamm wollte er, vor einem Werkverzeichnis, eine Ausstellung mit Katalog erarbeiten, was durch seinen plötzlichen Tod verhindert wurde,

sowie

seiner Schwägerin, Elisabeth Keutner, Köln,
die den Nachlass von Annie Hensler-Möring der Kunstarche Wiesbaden zur Bearbeitung übergab.

INHALT

Einleitung — 4
Felicitas Reusch

Ein Künstlerpaar zwischen den beiden Weltkriegen. Der Bildhauer
Arnold Hensler und seine Frau, die Fotografin Annie Hensler-Möring — 8
Franz Josef Hamm

Der Bildhauer Arnold Hensler — 13
Franz Josef Hamm

Von Kriegerdenkmälern und Ehrenmalen für die Weltkriegstoten
und deren Hinterbliebene — 21
Felicitas Reusch

KATALOG ARNOLD HENSLER — 26

Die Fotografin und vielseitige Künstlerin Annie Hensler-Möring — 55
Franz Josef Hamm

KATALOG ANNIE HENSLER-MÖRING — 62

Bildnisse der Annie Hensler-Möring von fremden Fotografen — 94

Literatur — 95

Impressum — 96

Einleitung

Die Reihe „Kunstgeschichte Wiesbaden" begann 2013 mit „Skulpturengarten Wolf Spemann" und stellte ein gewachsenes Ensemble seiner Skulpturen rund um das historische Haus in der Schönen Aussicht vor.

Nun gilt es erneut, das Werk eines Bildhauers vorzustellen, das mit der Stadt Wiesbaden stark verbunden ist. Henslers reifes Werk „Die Quellnymphe" steht in einer Grünanlage im Zentrum der Stadt. Sie schließt ein langgestrecktes Wasserbecken mit fünf Fontänen ab, das den aus dem Hauptbahnhof Heraustretenden erfreut. Diese „Reisinger Brunnenanlage" wurde von Henslers Freunden, dem Gartenarchitekten Friedrich Wilhelm Hirsch und dem Architekten Edmund Fabry, entworfen und 1932 eingeweiht. Es ist jene Verbindung von Parkanlage und sprudelndem Wasser, die das Trio Hirsch, Fabry, Hensler thematisieren wollten und die für die Stadt der warmen Quellen, an den Ausläufern des Taunus gelegen, charakteristisch ist. Die Quellnymphe ist das letzte mir bekannte Werk von Hensler, das er für Wiesbaden geschaffen hat. „Die wasserschöpfend in sinnende Betrachtung versunkene Figur beeindruckt durch die summarische wie geschlossene Gestaltung im Geist der Neuen Sachlichkeit. Im Habitus ist sie an ostasiatischen Vorbildern orientiert."[1]

Wer diese Frauengestalt unter blauem Himmel in ihrem Wasserbecken kniend sieht, wird die Harmonie von Natur und Skulptur wahrnehmen und mit diesem Buch nachvollziehen, wie Hensler sich in der Zusammenarbeit mit Landschaftsarchitekten steigern konnte.

Aus Wiesbaden hatte Hensler schon einmal als junger Mann um 1914 einen Auftrag erhalten, nämlich am Schmuck der Kuppel im Oktogon des Museums in der Friedrich-Ebert-Allee mitzuarbeiten. Er schuf für vier Wandnischen schlanke Frauengestalten, die vollkommen weiß sich stark vom umgebenden, goldfarbenen Mosaik abheben. Auch bei diesen Skulpturen für das „Neue Museum Wiesbaden" war das Thema die Bedeutung des Wassers. Die Attribute der schlanken Frauen mit ihren eleganten Bewegungen verweisen auf das Baden, im Sinne von Reinigung und Heilung. Sie vermitteln aber auch etwas von der Scham, dabei beobachtet zu werden. Eine Assoziation mit antiken Venus-Figuren dürfte beabsichtigt gewesen sein.

Von Kind auf vertraut mit dem Werk Arnold Henslers, war es für mich wie eine Fügung, als der Anruf von Elisabeth Keutner mir eine Überlassung seiner Entwürfe für die Kunstarche ankündigte. Außer der großen Freude und Dankbarkeit gegenüber den Archivgebern, der Familie Keutner in Köln, kam nun die Verantwortung auf die Kunstarche zu, diese Blätter zu restaurieren und in den historischen Zusammenhang zu stellen.

Durch eine Literaturrecherche stieß ich auf den Limburger Architekten und langjährigen Hensler-Forscher Franz Josef Hamm. Ihm ist zu verdanken, dass der Bildhauer im vorliegenden Buch eine angemessene Würdigung erhält. Durch die ebenfalls der Kunstarche übergebenen Aufnahmen der Fotografin Annie Hensler-Möring konnte Franz Josef Hamm das reiche und vielfältige Zusammenwirken dieses Künstlerpaares erschließen. Wir sind ihm für die

1 Sigrid Russ, Kulturdenkmäler Hessen, Wiesbaden I.2, Stuttgart 2005, S. 152.

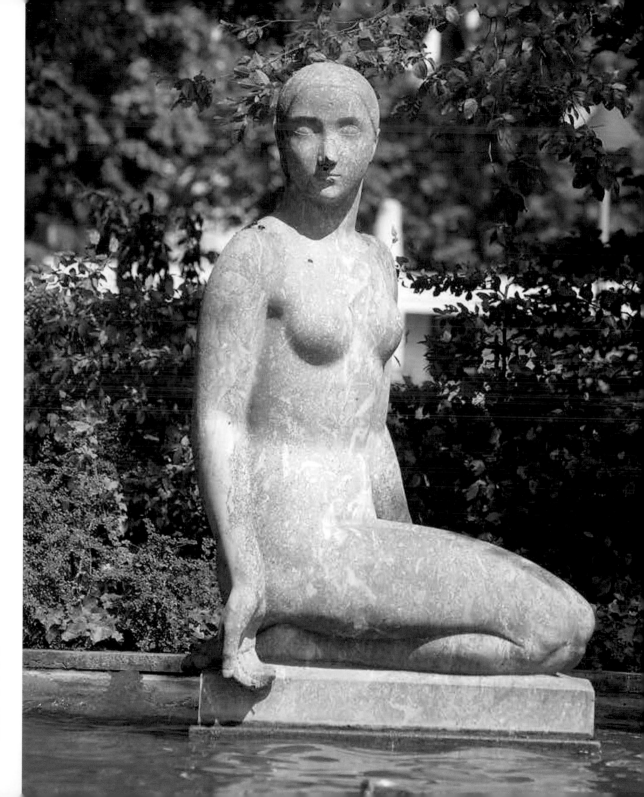

**Arnold Hensler,
Die Quellnymphe**
in der Reisinger-
Brunnenanlage, seitlich
der Bahnhofstraße,
Lahnmarmor, 1932
(Foto Patrick Bäuml 2017)

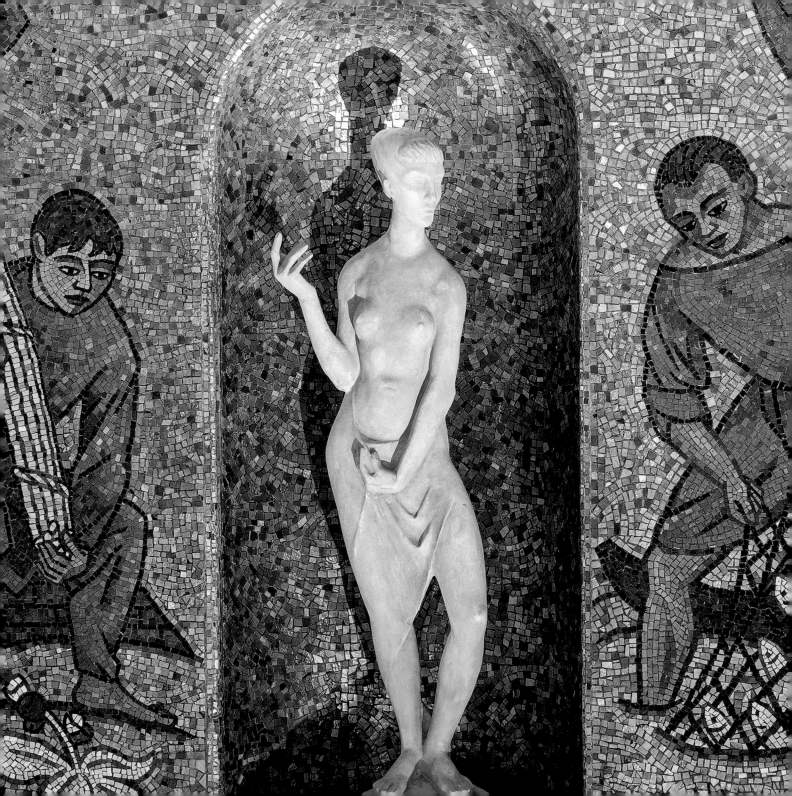

Systematisierung und Inventarisierung dieser Archivgaben sehr verbunden und danken dafür herzlich.

Eine Folge der Aufarbeitung der Archivalien ist ein neuer Einblick in die Jahre nach dem Ersten Weltkrieg. So zeigt das Buch die für die 20er Jahre charakteristische Gleichzeitigkeit der verschiedenen gesellschaftlichen Kreise. Auf der einen Seite die Reaktionen von Kirche und Staat auf die „Urkatastrophe des zwanzigsten Jahrhunderts" und auf der anderen Seite Mitglieder einer eleganten Gesellschaft im damaligen Kulturleben, die den Krieg überlebt hatten und neue ästhetische Visionen entwickelten. Da die Gemeinden vor die Aufgaben gestellt waren, die Gefallenen zu ehren und die Witwen und Waisen der Gefallenen zu versorgen, ist es nicht verwunderlich, dass eine große Zahl der Aufträge des Bildhauers Kriegerdenkmale, bzw. Ehrenmale für alle vom Krieg Betroffene, waren. Anders die Aufgabenstellung der Fotografin Annie Hensler-Möring, die in ihrem Atelier ihre vom Krieg unversehrten Kunden z. B. in mondäner Garderobe porträtierte. Die Not der Bevölkerung während der Rheinlandbesatzung und die sich steigernde Geldentwertung werden deutlich an Archivalien des Stadtarchivs Wiesbaden zum Ehrenfriedhof in Dotzheim, von dem Annie Hensler-Möring das Modell im Atelier fotografiert hatte.

Das Hauptwerk von Hensler steht neben dem Limburger Dom. Diese Kreuzigungsgruppe enthält durch ihren Standort und ihre Ausführung eine spannungsreiche Aussage. Hensler nimmt sich darin die zwischenmenschliche Beziehung von Jesus zu seiner Mutter und seinem Jünger Johannes zum Thema und zeigt den Menschen am Abgrund, gehalten von der Hoffnung, die die Erfüllung der Heilsgeschichte durch den Tod Christi für ihn bereit hält. Die Limburger Kreuzigungsgruppe, mit der sich Franz Josef Hamm schon mehrfach beschäftigt hatte, war ein weiterer Grund, diesen Architekten als Autoren für das Buch zu wählen.

Ich freue mich außerordentlich, dass nun der Nachlass dieser beiden mit Wiesbaden so eng verbundenen Persönlichkeiten, für alle zugänglich, in der Kunstarche ausgestellt und in diesem Buch präsentiert werden kann.

Wiesbaden, Januar 2018
Felicitas Reusch
Vorsitzende der Kunstarche Wiesbaden

Arnold Hensler, eine der vier
Figuren im Kuppelsaal
der Eingangshalle des Museums
Wiesbaden, Einweihung 1914
(Foto Bernd Fickert 2017)
(Abb. gegenüber)

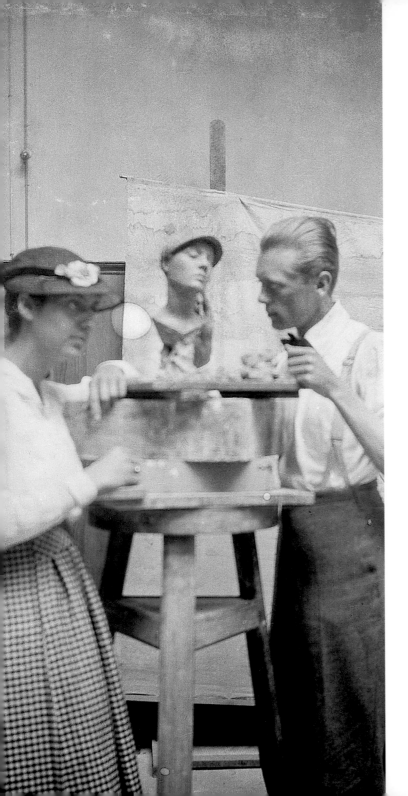

Franz Josef Hamm

Ein Künstlerpaar zwischen den beiden Weltkriegen

Der Bildhauer Arnold Hensler und seine Frau,
die Fotografin Annie Hensler-Möring

Die neuere Kunstgeschichte kennt viele Künstlerpaare – in der Regel ist es das Metier, das sie zusammenführte. So die Malerei bei Paula Modersohn-Becker und Otto Modersohn, Gabriele Münter und Wassily Kandinsky, Sonja Delaunay-Terk und Robert Delaunay, oder die Bildhauerei bei Camille Claudel und Auguste Rodin, Gela Forster und Alexander Archipenko.

Nicht so bei Annie Hensler-Möring und Arnold Hensler. Sie begegneten sich um 1920 in Hamburg, als Arnold Hensler dort zur Ausführung eines größeren Auftrags weilte.[1] Annie, damals noch Möring, war zu der Zeit im Endstadium ihrer Ausbildung als Fotografin an der Landeskunstschule in Hamburg, Arnold Hensler der freischaffende Bildhauer, der zwischen Wiesbaden, Berlin und Hamburg pendelte.[2]

1 Es ist nicht klar, um was es sich handelte. Genannt wird der Musiksaal im Hause Fehling, doch konnte dieser bisher nicht lokalisiert werden. Auch ein großes Grabmal für den Ohlsdorfer Friedhof, von dem sich auch ein Modellfoto erhalten hat (siehe AH-Kat. 10), das aber nicht ausgeführt wurde.

2 Leider sind die Personenstandsunterlagen sowohl in Wiesbaden wie auch in Hamburg im Krieg untergegangen. So können keine genauen Daten genannt werden.

Das Ergebnis dieser Begegnung war ein künstlerisches – das „Bildnis einer Dame mit Hut" mit der klassischen Zuordnung: Annie Möring das Modell, eine Rolle, die sie in der Zeit ihres Lebens noch oft zu spielen hatte, und Arnold Hensler als der Künstler, dessen Arbeiten die angehende Fotografin aufnahm. Doch das Zusammentreffen ging tiefer, schon 1922 heirateten sie in Hamburg. Annie, nun Hensler-Möring, folgte ihrem Angetrauten nach Wiesbaden, wo sie sich von einem Künstlerfreund, dem Architekten und Maler Edmund Fabry, ein Wohn- und Atelier-Haus in der Hedwigstraße Nr. 10 bauen ließen.

Annie Hensler-Möring eröffnete in der Kurstadt ein Foto-Studio, wo sie in der Folge bekannte, weniger bekannte und auch heute gänzlich unbekannte Personen ablichtete. Von den bekannten Zeitgenossen seien hier nur einige genannt: der Generalmusikdirektor der Kurstadt Otto Klemperer, der Komponist Paul Hindemith, der Schriftsteller Ernst Lissauer, der Architekt Edmund Fabry und der Maler Ernst Wolff-Malm.

Doch ebenso bedeutsam wie ihre Porträt-Aufnahmen sind ihre Aufnahmen von den Werken ihres Mannes. Sie begleitete seine Arbeit mit der Kamera. So können wir heute die Entstehung vieler Plastiken vom Modell bis zur Fertigstellung verfolgen. Einige, wie die im Krieg zerstörten Büsten der Maler Carl Gunschmann und Josef Eberz, leben überhaupt nur noch in ihren Fotografien fort.

Es ist davon auszugehen, dass sie mit ihrem Mann auch im Atelier zusammenarbeitete, wenn es dafür auch keine eindeutigen Beweise gibt. Doch ihre große Sicherheit in

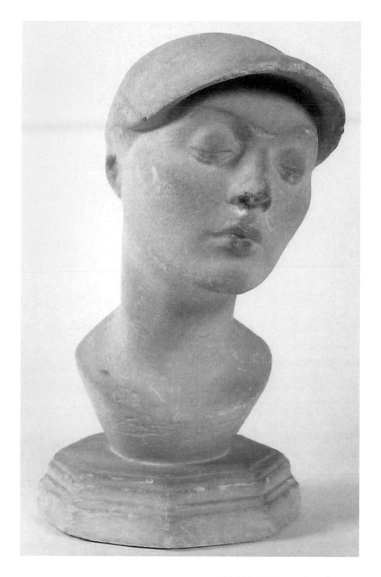

Bildnisbüste ‚Dame mit Hut'
(Porträt der Annie Möring),
Steinguss 1920

Annie Möring und Arnold Hensler
gemeinsam im Atelier
vor der ‚Dame mit Hut', 1929
(Abb. gegenuber)

9

Henslerhaus – Wiesbaden-Aukamm, Hedwigstraße 10

Plakatentwurf, Kauft Seidenband bei
Seidenbrandt

Schriftgestaltung, die sie in ihrem Werbegrafik-Studium an der berühmten Reimann-Schule in Berlin erwarb, dürfte ihm jedenfalls sicher sehr erwünscht gewesen sein.

Auch die Tatsache, dass sie nach dem frühen Tod ihres Mannes technisch versierte Bildnisplaketten und Kleinplastiken schuf, die sie auch in Aussstellungen zeigte, lässt vermuten, dass sie diese Sicherheit der plastischen Gestaltung in der Zusammenarbeit mit Arnold Hensler gewinnen konnte.

Diese Zusammenarbeit dürfte noch dichter geworden sein, als Arnold Hensler 1933 als Professor für plastisches Gestalten an die „Trierer Werkschule für christliche Kunst" berufen wurde. Sie zogen nach Trier, Luxemburger Straße Nr. 21 um. Das bedeutete Trennung von Wiesbaden und dem dortigen Freundeskreis, die ganz neuen Anforderungen des Lehrbetriebs und vor allem die Einmischungen

des NS-Staates in den Schulbetrieb und bei öffentlichen Aufträgen. Das wurde besonders spürbar bei einem Ehrenmal für die Kriegstoten in Lieser an der Mosel.[3] Hensler hatte vor der Kirche eine Kreuzigungsgruppe mit den Namenstafeln und, losgelöst davon, eine auf Fernsicht konzipierte große Figur des Gottesstreiters St. Michael geplant. Die NS-Gremien schalteten sich ein und verlangten, dass ein „Deutscher Recke" anstelle des Heiligen Michael das Dorf bewachen solle. Hensler lieferte ihnen diesen Recken, groß, stark und hirnlos, eine ganz böse Karikatur. Doch sie haben es nicht gemerkt, die Figur wurde gelobt und angebracht.[4]

3 „Das Schwierigste aber war, nun den Plan eines christlichen Denkmals bei der Kirche durchzuführen gegen Widerstände, die nach 1933 von außen her neue Nahrung erhielten". Aus der Pfarrchronik, nach Franz Schmitt, Ortschronik von Lieser.

4 In der Presse war zu lesen: „Auf der Dorfseite trägt der Sockel des Denkmals die mehr als drei Meter hohe Gestalt eines Ritters, auf der Kirchenseite die

In Trier vollendete Hensler auch sein letztes großes Werk die Gruppe „Taufe im Jordan", für die Kirche St. Johann in Saarbrücken. Der Restaurator des Limburger Doms und spätere Dombaumeister in Köln, Willy Weyres (1903–1989), hatte den Innenraum von St. Johann restauriert und neu geordnet. Für die den Raum bestimmende Gruppe im Chor war ein Wettbewerb ausgeschrieben worden, den Hensler gewonnen hatte.

Die gemeinsame Zeit in Trier endete 1935, völlig unerwartet mit dem plötzlichen Herztod Arnold Henslers. Annie Hensler-Möring ging zurück nach Wiesbaden, wo sie im Hause Wolff-Malm die Erdgeschosswohnung mietete.[5]

In den langen Jahren ihrer Witwenschaft wirkte sie noch auf vielen Gebieten. Neben den genannten Plaketten und Kleinplastiken schuf sie Collagen, hinterließ ein umfangreiches dichterisches Werk sowie Prosa. Doch das soll nicht Gegenstand dieser Betrachtungen sein. Dieses eigenständige Werk muss erst noch aufgearbeitet werden. Die nachfolgenden Betrachtungen gelten der künstlerischen Arbeit in der gemeinsamen Zeit zwischen 1922 und 1935, der Zeit des Künstlerpaares.

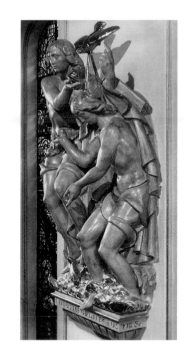

Chorplastik „Taufe im Jordan", Polierter Stuck, teilweise vergoldet, 1934

Kreuzigungsgruppe und die Namen der 43 Gefallenen. Fürwahr ein monumentales Werk, wie es schöner, wuchtiger und charakteristischer nicht sein könnte."

5 Wiesbaden, Geisbergstraße 15, spater, nach Abtrennung des oberen Teiles der Geisbergstraße, umbenannt in Schöne Aussicht 9a.

Franz Josef Hamm

Der Bildhauer Arnold Hensler

Porträt Arnold Hensler

Arnold Hensler kam am 23. Juli 1891 in Wiesbaden als jüngstes Kind des Landesbauinspektors für Straßenbau in Hessen-Nassau, Heinrich Joseph Hensler (1852–1908), und seiner Ehefrau Aloyse Mathilde Hensler, geborene Hilf (1855–1927) zur Welt. Seine älteren Geschwister waren: (Professor Dr.) Erwin Hensler (1882–1935), Kunsthistoriker; (Dr.) Josef Hensler (1885–1954), geistlicher Studienrat; Paula Hensler, verheiratete Keutner (1888–1977), Ehefrau des Bürgermeisters von Eltville, Philipp Keutner.

Nach der Grundschule in Wiesbaden besuchte er 1901–1909 die humanistischen Gymnasien in Wiesbaden und Oberlahnstein. 1910–1912 studierte er an der Kunstgewerbeschule in Mainz, zunächst Architektur – Grundausbildung – dann Bildhauerei bei Karl Mersch. Dieser war Mitglied des Deutschen Werkbundes und ein Vorkämpfer der handwerklichen Ausbildung der Künstler. So bekam Hensler sehr gründliche Anleitungen zur Arbeit mit Stein, Holz, Metall und Keramik.

1912–1914 war er Meisterschüler – zusammen mit Emmy Roeder (1890–1971) – bei Bernhard Hoetger (1874–1949), der 1909 an die Darmstädter Künstlerkolonie berufen worden war.[1] Hensler arbeitete mit bei den Plastiken für den Platanenhain, den Hoetger für die Ausstellung 1914 neu gestaltete und ausstattete.

'Hockende' auch 'Kauernde',
Bronze, um 1920

In dieser Zeit unterhielt Hensler ein Atelier in Darmstadt, das auch Treffpunkt der jungen Künstler Darmstadts wurde.[2] Dies hatte zur Folge, dass er 1919 Mitgründer der „Darmstädter Sezession" wurde.
Nach Wiesbaden zurückgekehrt, nahm er Kontakt zu dem Kunstsammler Heinrich Kirchhoff (1874–1934) auf, in dessen Gästebuch er am 18. Juni 1916 eingetragen ist.

Henslers Atelier in der Hedwigstraße 10
Fotografie aus dem Jahr 1926
(Abb. gegenüber)

1 Joachim Heusinger von Waldegg, Plastik, in: Erich Steingräber (Hg.), Deutsche Kunst der 20er und 30er Jahre, München 1979, S. 273.

2 Der Darmstädter Maler Carl Gunschmann (1895–1984) berichtete dem Verfasser, dass er in Henslers Atelier malen durfte, da er kein eigenes hatte. Der Darmstädter Schriftsteller Hans Schiebelhuth (1895–1944) schrieb am 20. Juni 1914 dem Grafiker und Silhouettenschneider Ernst Moritz Engert nach Schwabing: „... Ich langweile mich etwas, obwohl es doch recht fein ist hier. Die große Ausstellung mit den Hötgerplastiken, der Zirkus wo ich jeden Tag in der Probe hocke, das Atelier Hensler, das Café etc." Briefkopie im Archiv des Verfassers.

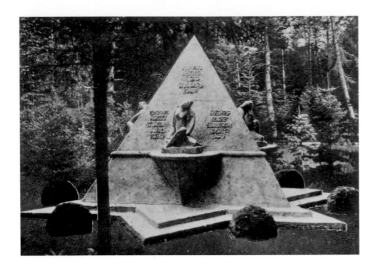

„Jüdisches Grabmal für den Ohlsdorfer Friedhof',
Modellfoto, um 1920

Garnisons–Lazarett arbeitete.[3] Er wurde noch einmal als Kartograf eingesetzt, dann kam das Kriegsende.

Hensler ging 1918 zurück nach Wiesbaden, wo er sich in der Goebenstraße ein Atelier einrichtete. Er nahm den Kontakt zu Kirchhoff sofort wieder auf, der sich dann auch von ihm porträtieren ließ. Die Büste wurde schon 1919 in der ersten Ausstellung der Darmstädter Sezession gezeigt. In der Folge pendelte er zwischen Wiesbaden, Berlin und Hamburg. Hier arbeitete er an größeren Aufträgen. Der in der Literatur genannte „Musiksaal im Hause Fehling" konnte nicht identifiziert werden, ein „Jüdisches Grabmal für den Ohlsdorfer Friedhof" kam ganz offenbar nicht zur Ausführung, ein Foto des Modells hat sich erhalten.

In Hamburg lernte er Annie Möring kennen, die an der Fotoabteilung der Landeskunstschule bei Professor Johannes Grubenbecher (1880–1967) studierte. Er porträtierte sie als „Dame mit Hut", sie machte Aufnahmen von seinen Arbeiten, ein besonders schönes Beispiel ist die Fotografie seiner „Hockenden" (siehe Kat. 7).
1922 heirateten sie in Hamburg und zogen dann nach Wiesbaden, wo sie 1923 oder 1926 – beide Daten werden genannt – ein von dem Künstlerfreund, Architekt und Maler Edmund Farbry (1892–1939) gebautes Wohn- und Ateliergebäude in der Hedwigstraße Nr. 10 bezogen. Der Ziegelbau mit einem „Zollingerdach" wurde im Zweiten Weltkrieg zerstört (siehe Abb. S. 10 und S. 61).

Sie gehörten zum engsten Freundeskreis von Heinrich Kirchhoff, wo sie auch auf Alexey Jawlensky (1865–1941)

Möglicherweise hatte Kirchhoff ihn eingeladen, denn er beabsichtigte, seine Tochter Marie – genannt „Mieze" – modellieren zu lassen. Aus Berlin, wo er im Garten der Steglitzer Straße Nr. 33 ein Atelier unterhielt und in engem Kontakt mit Georg Kolbe (1877–1947) stand, schrieb Hensler am 12. Juli 1916, dass er in den kommenden Wochen in Wiesbaden sein werde, um die Arbeit auszuführen, was dann wohl umgehend geschah. Am 25. Oktober 1916 musste er dem Sammler allerdings mitteilen, dass er unerwartet nach Eberswalde eingezogen worden und daher nicht in der Lage sei, sich um die Herstellung eines Gusses zu kümmern. Er habe daher die Büste in Gips abgießen lassen. Dabei blieb es dann auch.

Am 30. Dezember 1916 schrieb er aus Brüssel, dass er nun hierher abgeordnet sei; im Oktober 1917 war er noch immer in Brüssel. Am 7. März 1918 meldet er sich dann aus Potsdam, wo er inzwischen als Sanitäter im Reserve-

3 Briefe im Heinrich Kirchhoff Archiv – Nachlass Mieze Binsack (geborene Kirchhoff), Wiesbaden.

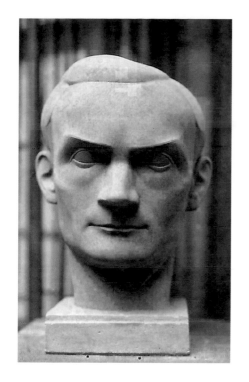

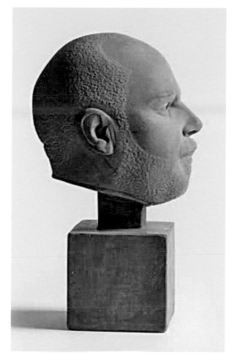

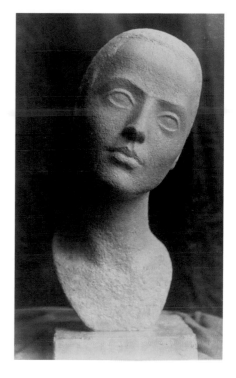

Bildnisbüste Josef Eberz (1880–1942), Gips, um 1920

Heinrich Kirchhoff (1874–1934), Gips, farbig gefasst, um 1919

Annie Hensler-Möring (1892 1978), 1920er Jahre

trafen, den Annie porträtierte. Er schenkte ihr dafür eine seiner „Variationen". Beide waren Mitglieder im Nassauischen Kunstverein.

Hensler war Mitglied der 1919 gegründeten „Darmstädter Sezession", der 1925 von Otto Ritschl (1885–1976) ins Leben gerufenen „Freien Künstlerschaft Wiesbaden", des „Wirtschaftlichen Verbandes Bildender Künstler Westdeutschlands e.V., Ortsgruppe Wiesbaden" und der „Deutschen Gesellschaft für christliche Kunst, München".

Bekannt wurde er mit seinen Bildnisbüsten – z.B. Carl Gunschmann 1912/13, (zerstört), Wilhelm Uhde 1915,

Selbstbildnis 1915, Dame mit Hut (Annie Möring) 1920 (siehe Abb. oben S. 8 und 9), Paula Keutner 1920, Heinrich Kirchhoff um 1920), Josef Eberz um 1920 (zerstört), Hermann Kesser um 1920, Tatjana Barbakoff 1921, Karl Freiherr vom und zum Stein 1931, – von denen Kasimir Edschmid schrieb:

„Hensler wird es vorbehalten sein, das moderne plastische Porträt zu kultivieren. Dieser feinnervige Bildhauer erstrebt ein Ziel, woran fast der gesamte Expressionismus scheitert, nämlich: ohne allzugroße Zerstörung des Gegenständlichen Geist und Charakter des Wiedergegebenen zu verschmelzen. (...) Wie dies ihm vielleicht nicht

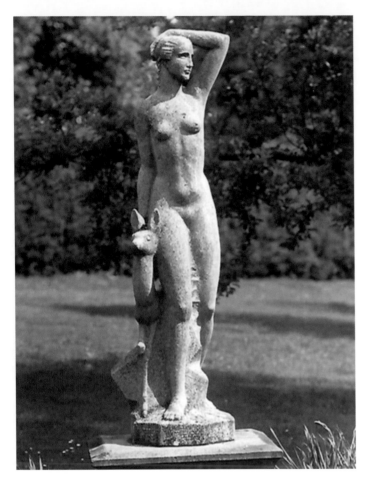

Diana mit Reh, 1925, Muschelkalk 1925, Elz bei Limburg,
geschaffen für Wiesbaden, unbekannter Standort

Altar für St. Paul in Köln, 1927,
zusammen mit Architekt Martin Weber (1890–1941)
Modellfoto,
der Altar wurde nicht ausgeführt.
(Abb. gegenüber)

auf genial überwältigende, aber diskrete und stille Weise gelingt, ist zukunftsicher und erstaunlich hervorzuheben."[4]

Sehr bald wendete er sich der Denkmal- und Bauplastik zu, was zu einer engen Zusammenarbeit mit Edmund Fabry führte:
- Kriegsgedächtnisstätte (Cyriakusbrunnen), Weeze/ Niederrhein 1928/29
- Reisinger Anlage Wiesbaden (Quellnymphe) gemeinsam mit Gartenarchitekt Hirsch 1932
- Denkmal der 80er, Neroberg Wiesbaden 1934
- Kriegsgedächtnisstätte Lieser an der Mosel 1935/36.

Auch mit weiteren Architekten arbeitete Hensler zusammen, so mit Rudolf Joseph (1893–1963), Wiesbaden:
- Kriegsgedächtnisstätte Wiesbaden-Dotzheim 1927/28),

mit Martin Weber (1890–1941), Frankfurt:
- St. Bonifatius Frankfurt-Sachsenhausen 1926/27
- Schwesternhaus Frankfurt-Riederwald 1928
- Heilig Geist Frankfurt-Riederwald 1930/31
- Heilig Kreuz Frankfurt-Bornheim 1928/29
- Ursulinen-Schule Königstein 1929
- St. Georgshof Limburg (abgebrochen) 1930/31
- Domherrenfriedhof Limburg (Kreuzigungsgruppe) 1930/32,

mit einem Architekten Jüngst (keine Daten), Frankfurt:
- Jugendherberge Limburg,

4 Kasimir Edschmid, Darmstädter Sezession, in: Der Cicerone XII, Jg. 1920, S. 59–68, hier S. 66.

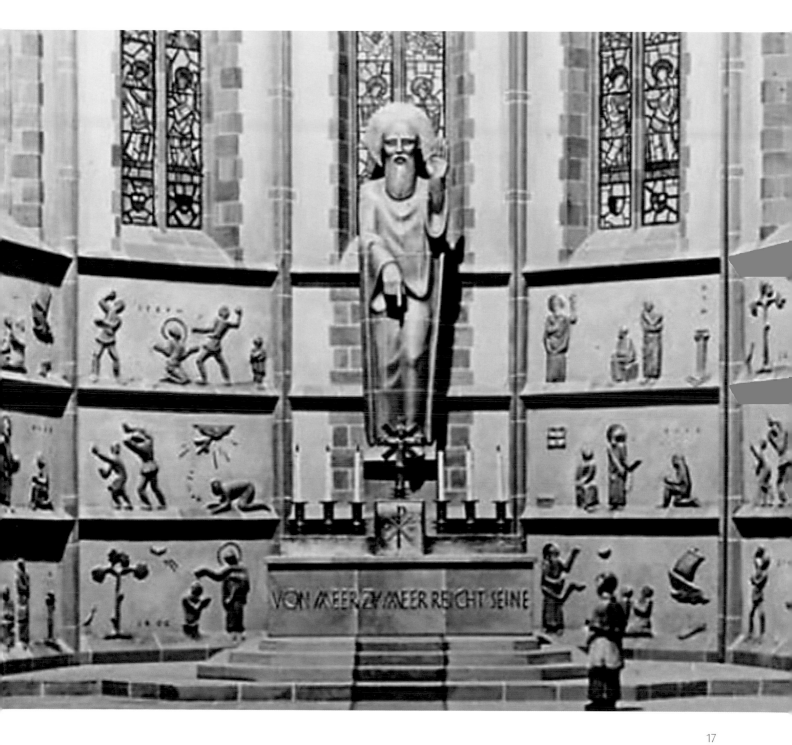

Grabplatte auf dem alten Domfriedhof in Limburg, Lahnmarmor, 1935 Entwurf nach den Domherrengrabbplatten Arnold Henslers von Annie Hensler-Möring

mit Hans (1872–1952) und Christoph (1881–1961) Rummel, Frankfurt:
– St. Josef Frankfurt-Bornheim 1932,

mit Alfred Ludwig Wahl (1896–1979) und Aribert Otto Rödel (1998–1965), Essen:
– Schutzmantelmadonna Kevelaer 1926
– Kriegsgedächtnisstätte mit Taubenmadonna, Marienbaum/Niederrhein 1930 (verzögerte sich und wurde von den Nazis verhindert)
– St. Willibrord, Kellen/Niederrhein 1930/31
– St. Elisabeth-Haus, Kirchen/Sieg 1931,

mit Carl Anton Meckel (1875–1938), Freiburg:
– St. Konrad, Freiburg im Breisgau 1929,

mit Hans Herkommer (1887–1956) Stuttgart:
– St. Michael in Saarbrücken 1923/24
– Frauenfriedenskirche Frankfurt, 1927/29,

mit Willy Weyres (1903–1989), Restaurator des Limburger Domes und späterer Dombaumeister in Köln:
– St. Johann in Saarbrücken 1934.

Daneben hat er auch einige freistehende Plastiken geschaffen (siehe Abb. S. 16) und war sich auch nicht zu schade für die Kirche Heilig-Kreuz in Frankfurt-Bornheim Krippenfiguren zu schnitzen. Auch Altäre hat er entworfen, für St. Paul in Köln, zusammen mit dem Architekten Martin Weber (1890–1941) (siehe Abb. S. 17) und für die Frauenfriedenskirche in Frankfurt-Bockenheim (Kat. 37), gemeinsam mit dem Architekten Hans Herkommer (1887–1956), beide kamen jedoch nicht zur Ausführung.

Die Fülle der Aufträge von der Mitte der 20er bis Mitte der 30er Jahre war für eine Einzelperson nicht zu bewältigen. Von 1928 bis 1930 wurde er unterstützt von dem Bildhauer Otto Zirnbauer (1903–1970). Auf einer Fotografie auf dem Deckblatt eines Werbeprospekts, das die Arbeit an der St. Josefsfigur für die Fassade der Kirche St. Josef im Frankfurt-Bornheim zeigt, sind drei

arbeitende Personen zu sehen. Es ist davon auszugehen, dass seine Frau Annie bei vielen dieser Arbeiten mitgearbeitet hat.

Zum 1. April 1933 wurde Arnold Hensler als Professor für plastisches Gestalten an die von dem Glasmaler Heinrich Diekmann (1870–1963) geleitete „Handwerker und Kunstgewerbeschule – Trierer Werkschule für christliche Kunst" berufen.

Der Umzug nach Trier in die Luxemburger Straße 21 sollte auch ein neuer Aufbruch werden. Doch schon sehr bald machte sich die Einmischung der zur Macht gekommenen Nationalsozialisten im Schulbetrieb und bei den öffentlichen Aufträgen bemerkbar. Henslers verhaltene Kriegserinnerungsmale waren nicht mehr gefragt. Pathos und Machtdemonstration waren angesagt. So wurde er mit seinem Beitrag zu einem Wettbewerb 1935 in Bochum ausjuriert. Statt seines hingesunkenen Fahnenträgers vor den vorstürmenden Kameraden (siehe Kat. 45 a–f) wurde die Weitergabe der Kriegsfahne von einem Rekruten der Kaiserlichen Armee an einen der neuen Wehrmacht von Walter Becker, Dortmund, ausgewählt. Von den Schwierigkeiten beim Ehrenmal in Lieser/Mosel, ist an anderer Stelle berichtet (siehe S. 10).
Die Lehrtätigkeit Henslers in Trier fand jedoch schon nach zwei Jahren durch seinen frühen Herztod am 10. Mai 1935 ein jähes Ende. Doch so ganz unerwartet kam dieser Tod nicht, denn wie einer der Lehrer an der Schule dem Verfasser berichtete, konnte er zum Schluss nur noch mit Unmengen von Zigaretten und Kaffee sein ungeheures Arbeitspensum schaffen.

Hensler hatte einmal den Wunsch geäußert, in Limburg, auf dem alten Domfriedhof, in der Nähe seiner Kreuzigungsgruppe beerdigt zu werden. Annie Hensler-Möring hat diesen Wunsch durchgesetzt, auch wenn der Friedhof schon seit 30 Jahren geschlossen war. Nach der Legende in der Familie soll sie dem Bürgermeister ein Foto des Verstorbenen entgegengestreckt haben mit der Frage: „Können Sie diesen Augen widerstehen?" – er konnte offenbar nicht.
Seine Grabplatte entspricht dem System, das er seinerzeit bei der Einrichtung des Domherrenfriedhofs, der von seiner Kreuzigungsgruppe überragt wird, für die Grabplatten der Domherren festgelegt hatte.

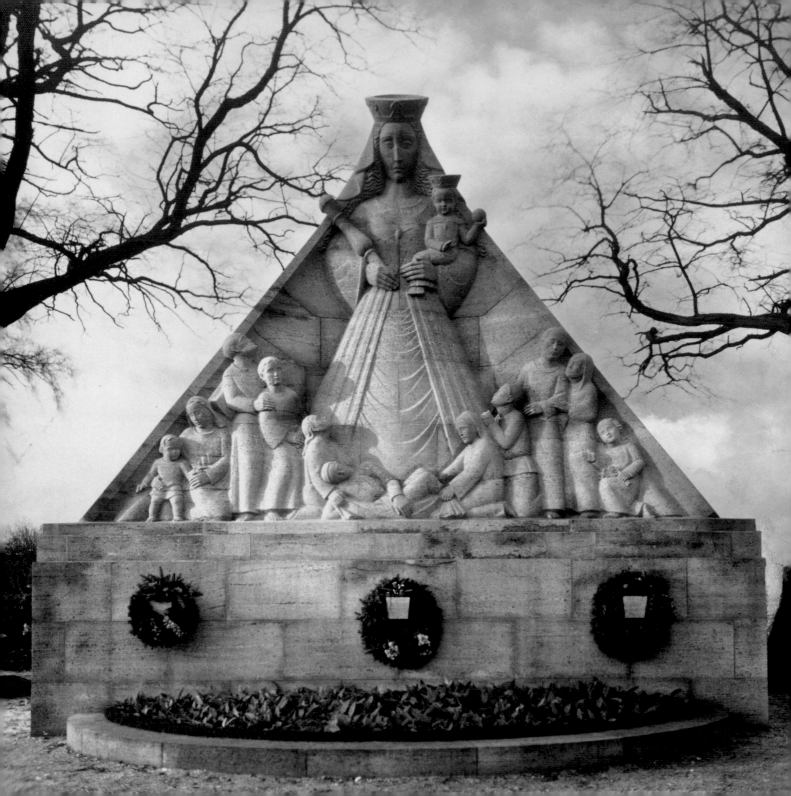

Felicitas Reusch

Von Kriegerdenkmälern und Ehrenmalen für die Weltkriegstoten und deren Hinterbliebene

Die Betrachtung der von Annie Hensler-Möring fotografierten Skulpturen, Denkmäler und Bauplastiken von Arnold Hensler zeigt eine große stilistische Vielfalt. Sie erklärt sich durch die ganz verschiedenen Erwartungen der Auftraggeber, durch die Zusammenarbeit mit unterschiedlichen Architekten und auch durch den sich wandelnden Geschmack im Verlauf der Jahrzehnte von 1914 bis 1935.

Eine besondere Aufgabe für die Bildhauer in den 20er Jahren waren die Kriegerdenkmäler. Die Auftraggeber waren die Gemeinden und die sich zur Errichtung von Denkmälern bildenden Vereine.

Es wurden Ausschreibungen veranstaltet und Jurys eingesetzt, und der Entscheidungsprozess zog sich meistens über viele Jahre hin. Im Verlauf dieser Jahre wuchs auch die Erkenntnis, dass nicht nur die Gefallenen ein Ehrenmal erhalten sollten, sondern auch die von Not und Schmerz geplagten Hinterbliebenen der Gefallen wurden zum Thema. In den katholischen Gemeinden wurde die Gottesmutter als Motiv vorgeschlagen, weil auch sie den toten Sohn betrauert hatte. Die Menschen waren es gewohnt, sie anzurufen, und sahen in ihr die „große Trösterin". Im Wallfahrtsort Kevelaer am Niederrhein gelang Hensler eine außergewöhnliche Gestaltung. Er griff zurück auf das Motiv der Schutzmantelmadonna. Um zu einer monumentalen Form zu gelangen, ließ er den Mantel als Umhang von der Krone herabfallen, wodurch ein Kegel entstand. Unter diesem Zelt versammelte er die Witwen und Waisen des Krieges. Der Kopf der Maria beugt sich mit sorgenvollem Blick nach unten, wo an ihrem Mantelsaum ein Toter im Leichentuch gehalten wird. In diesem eindrücklichen Monument zeigt sich Henslers Stärke, aus historischen Motiven aussagestarke Denkmäler für die Gegenwart zu schaffen. Er konnte aus seiner eigenen Anteilnahme zu einer allgemeingültigen Aussage gelangen, die seine Zeitgenossen ver-

Schutzmantelmadonna
von Kevelaer,
1926
(Abb. gegenüber)

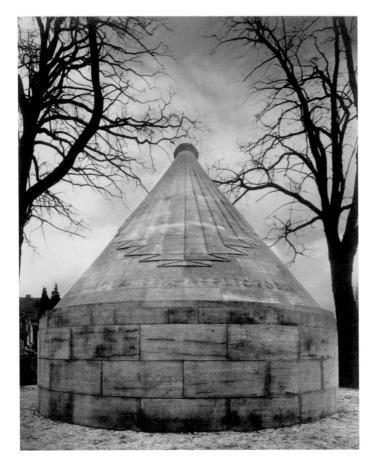
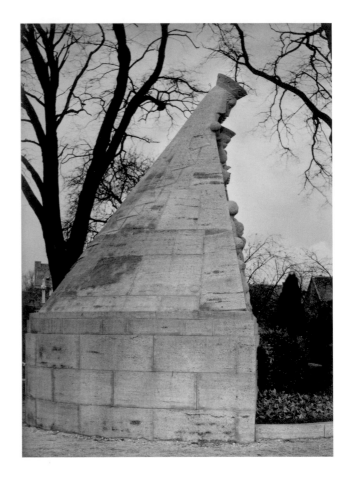

Schutzmantelmadonna von Kevelaer, 1926, Rück- und Seitenansicht
(weitere Abbildungen siehe Kat. 16, 17, 18).

standen. Diese Qualität ist die Ursache, warum er immer wieder von denselben Architekten bei Kirchenbauten hinzugezogen wurde.

Bei der Auftragsvergabe der Gemeinde Wiesbaden-Dotzheim erhielt Hensler den Zuschlag zur Denkmalserrichtung mit einer Figur von Mutter und Kind (Kat. 19). Das Gewand der Mutter erinnert an Maria, ebenso ihre sitzende Haltung. Aber für die Zeitgenossen war es die Krieger-

witwe, die mit ihrem Kind allein zurückgeblieben war. Die im Stadtarchiv aufbewahrte Korrespondenz der Gemeinde Dotzheim zeigt den Verlauf der Verhandlungen und alle Schwierigkeiten der Entscheidungsfindung zur Denkmalserrichtung. Direkt nach dem Krieg, als man sich über das Ausmaß der Niederlage noch nicht im Klaren war, sollte ein von einem Löwen bekröntes Denkmal des Bildhauers Willi Bierbauer vor dem Rathaus errichtet werden. Danach kam die Erkenntnis, das Kriegerdenkmal besser

aus dem Alltagsbereich herauszunehmen und auf dem Friedhof einen eigenen Bezirk für die Gefallenen zu schaffen. Diese Entscheidung für den Friedhof als Aufstellungsort zeigte noch mehr, wie überholt die Einstellung des Bildhauers Willi Bierbauer war, der mit einem Löwen noch an die Tradition der Kriegerdenkmäler an die siegreiche Schlacht von Sedan 1870 anknüpfte. Es wurden immer wieder Sitzungen einberufen und neue Zusammensetzungen von Denkmalskommissionen gebildet und Vergleiche mit anderen inzwischen aufgestellten Ehrenmalen gezogen. Ab 1927 lag der gemeinschaftliche Entwurf des Architekten Rudolf Joseph und Arnold Hensler in den Jury-Sitzungen vor. Durch Hinzuziehung des Architekten Rudolf Joseph wuchs die Erkenntnis, das abschüssige Gelände vor dem Waldstück als Herausforderung für die Gestaltung zu nutzen und durch Einbeziehung dieser Naturkulisse eine feierliche Anlage für die Gefallenen zu schaffen.

In einem Beitrag anlässlich des „Totengedächtnis an Allerseelen 1928" wird die neue Anlage in Dotzheim in einer Beilage zur „Rheinischen Volkszeitung" vorgestellt und als eine der schönsten im Nassauer Land gerühmt. Aus diesem Bericht wird auch deutlich, wie die Zeitgenossen Henslers für das Entrücktsein vom Kriegsschauplatz dankbar waren und wie sie die Sehnsucht nach einer anderen Zukunft ergriffen hatte.
„Das Erlebnis, das Hensler uns bietet, liegt weit ab von dem Schlachtfeld der Männer. Es ist die stille Klage der müden Frau, die der Krieg allein gelassen hat mit ihrem Kinde. Aber die rückwärts schauende Trauer des Weibes ist gelöst in dem lebensnahen Blick des Kindes. Für das freie Leben dieses Kindes ist der Vater den Tod des Kriegers gestorben. Diesen Sinn der Gruppe macht der Künstler auf's Eindrücklichste deutlich. Nirgends verliert er sich ins Kleinliche. Alles dient dem Ausdruck, der sich im Kopf der Frau zu stärkster Wirkung sammelt."[1]

Im Folgenden lobt der Autor „die Fähigkeit Henslers zur Beseelung der Form" und charakterisiert damit, wodurch der Bildhauer seine Betrachter erreicht. Ich möchte ergänzen, dass Hensler es verstand, das Motiv der Madonna aufzugreifen und es für den Bedarf der Zeit zu modifizieren.
Die „Beseelung der Form" stellt ihn in die Reihe der Bildhauer, die sich mit der Aktualisierung von religionsgeschichtlichen Themen beschäftigten.

1 Müller, K.: ,Totengedächtnis', in: Nassauische Heimat Nr. 19, 1928, S. 141 u. 142.

Ehrenmal der Achtziger, 1930,
Fotografie von Annie Hensler-Möring

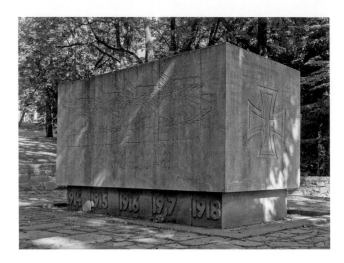

Ehrenmal der Achtziger, 1930 (Foto Patrick Bäuml 2017)

Ein ganz anderer Auftraggeber war das Füsilier-Regiment von Gersdorff Kurhessen Nr. 80. Dieser Auftraggeber wollte an die gefallenen Regimentskameraden erinnern und von ihrem Einsatz im Krieg berichten und ihnen ein ehrenvolles Andenken sichern. Es ist ein Kriegerdenkmal ohne mythologische Verbrämung und von einem bei Hensler nicht gewohnten Realismus. Es liegt als großer Quader auf einem Sockel mit den Jahreszahlen 1914, 1915, 1916, 1917, 1918. An der einen Längsseite zeigt Hensler die marschierenden Soldaten mit geschulterten Gewehren, auf der gegenüberliegenden Seite unter der Inschrift „15680 Kameraden kehrten nicht zurück" zwei Gefallene hinter einem stehenden Kreuz. Wie mit dem Stift gezeichnet gibt Hensler Helme und Uniformen der Soldaten präzise wieder, und es entsteht eine erschreckende Gegenwärtigkeit der Kriegsteilnehmer. Auf den Schmalseiten steht die Inschrift vom Regiment und auf der gegenüberliegenden Seite ist der Orden, das Eiserne Kreuz, eingraviert.

Durch die vom Architekten Edmund Fabry gestaltete Gesamtanlage, eine Terrasse am Neroberg mit einem Bestand alter Eichen enthielten das Denkmal und vier weitere Gedenksteine eine würdevolle Umgebung oberhalb der Stadt. Die Einweihung war am 5. Oktober 1930.

Zu diesem Denkmal „Ehrenmal der Achtziger" hat die Kunstarche nur ein Foto von Annie Hensler-Moering erhalten (siehe Abb. oben links und Kat. 26). Der harte schwarze Schlagschatten der Äste ist wohl eine bewusste, in Anbetracht ihrer sonstigen Arbeiten durchaus ungewöhnliche Gestaltungsweise der Fotografin. Es gelingt ihr damit eine dramatische Steigerung der Aussage des Bildhauers Arnold Henslers.

**Das Kriegerehrenmal auf dem
Dotzheimer Ehrenfriedhof,**
eingeweiht 1928
(Foto Vital Reusch 2017)
(Abb. gegenüber)

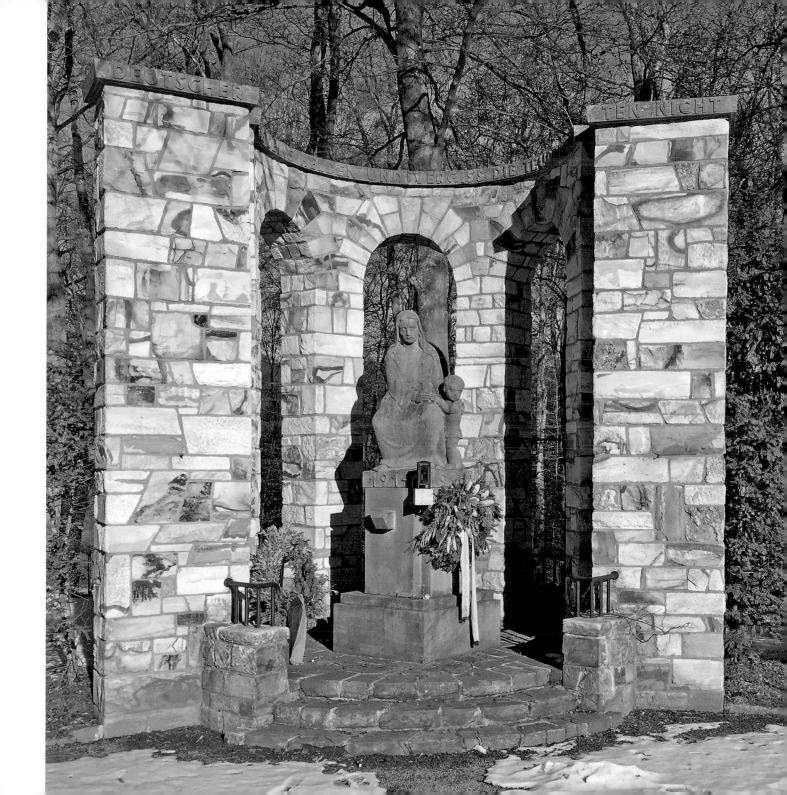

Katalog Arnold Hensler

Bilder aus dem Nachlass von Annie Hensler-Möring

Originalzeichnungen und Lichtpausen von Arnold Hensler sowie Original-Fotografien
seiner Werke von Annie Hensler-Möring und anderen Fotografen.
Wenn nichts anderes ausgeführt ist, sind die Fotografien nicht bezeichnet,
nicht signiert und nicht datiert.

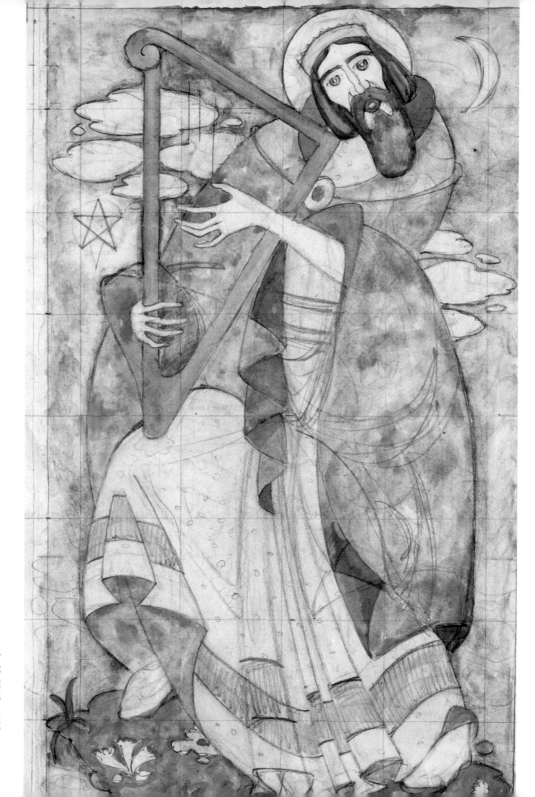

Kat. 1: König David mit Harfe –
Entwurf für ein Wandbild oder Mosaik
Aquarell über Bleistift mit
Vergrößerungsraster auf Karton, 1915
recto: Gleiches Motiv in Bleistift,
dieses monogrammiert AH 15 MK
AH-Z.01

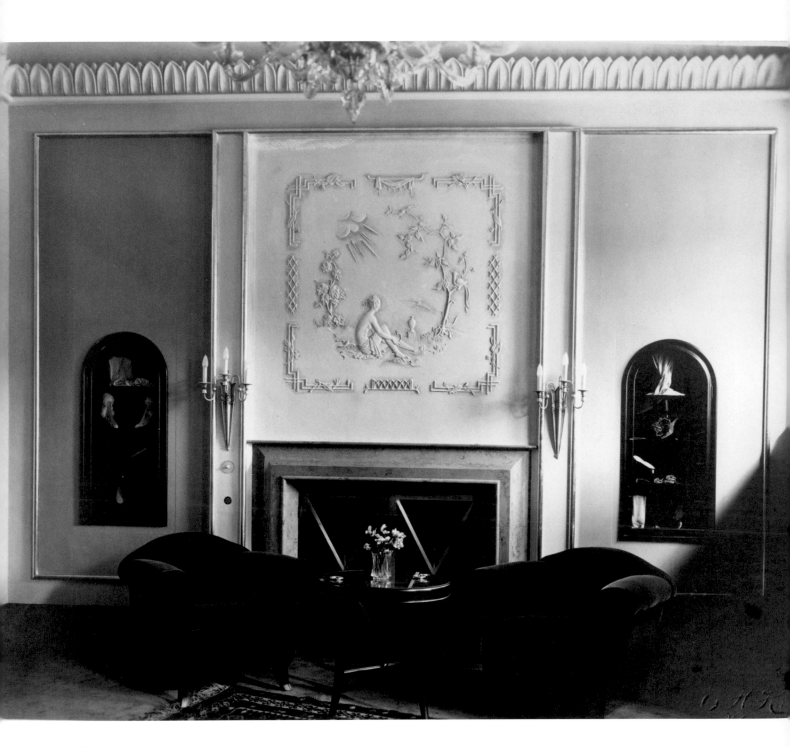

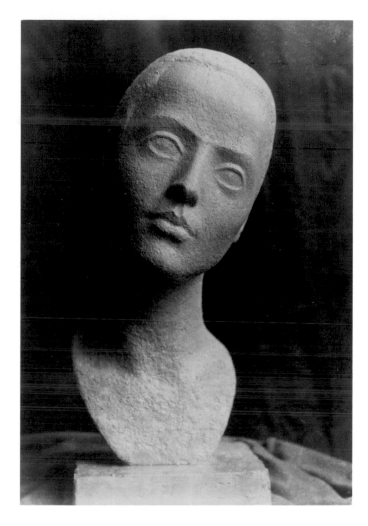

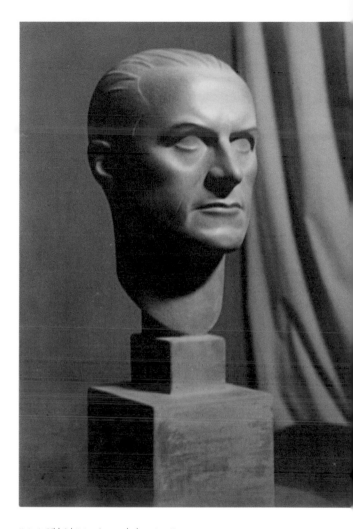

Kat. 3: Bildnisbüste Annie Hensler-Möring (1892–1978) – Fotografin,
Originalfotografie, 1920er Jahre
AH-F.03

Kat. 4: Bildnisbüste eines unbekannten Mannes
Originalfotografie, um 1925
AH-F.04

Kat. 2: Wand-Antragsstuck-Relief in einem Laden – wohl in Wiesbaden
Originalfotografie, um 1915
Blindstempel E. H. Hies Wiesbaden
AH-F.33

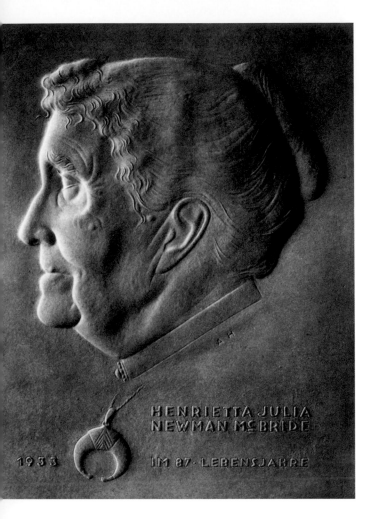

Kat. 5: Bildnis-Reliefplatte Henrietta Julia Newman McBride
Originalfotografie,1933
AH-F.05

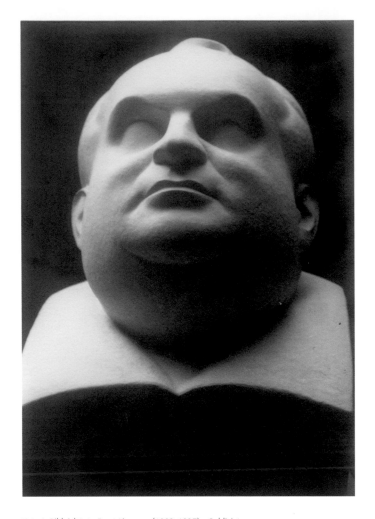

Kat. 6: Bildnisbüste Ernst Lissauer (1882–1937) – Publizist
Originalfotografie, um 1925
bezeichnet: Ernst Lissauer
AH-F.01

Kat. 7: Statuette ‚Hockende', auch ‚Kauernde'
Originalfotografie, vor 1922
bezeichnet: ‚Hockende', nicht datiert,
signiert u. re.: Annie Möring
AH-F.06
Eine der ersten Fotografien, die Annie Möring in
Hamburg von Henslers Werken machte.

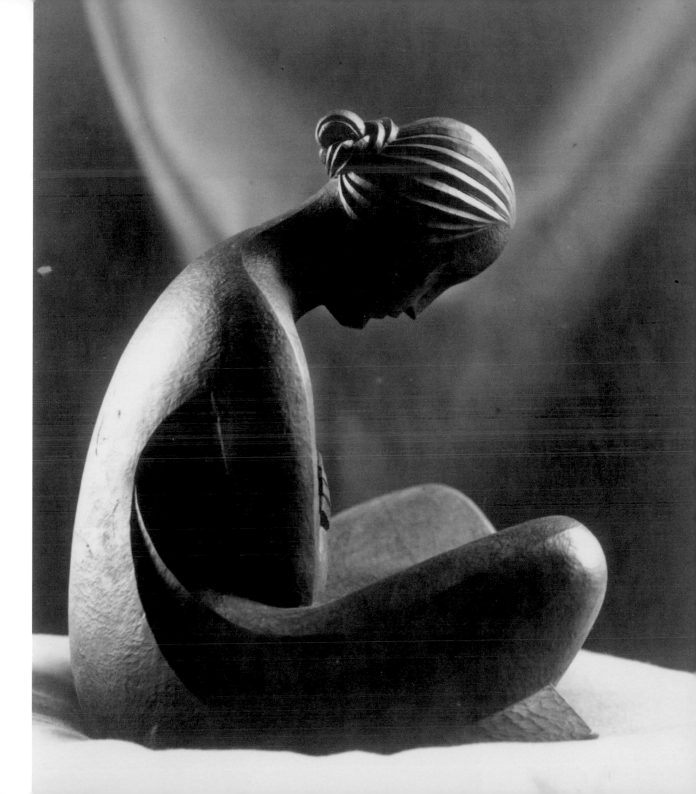

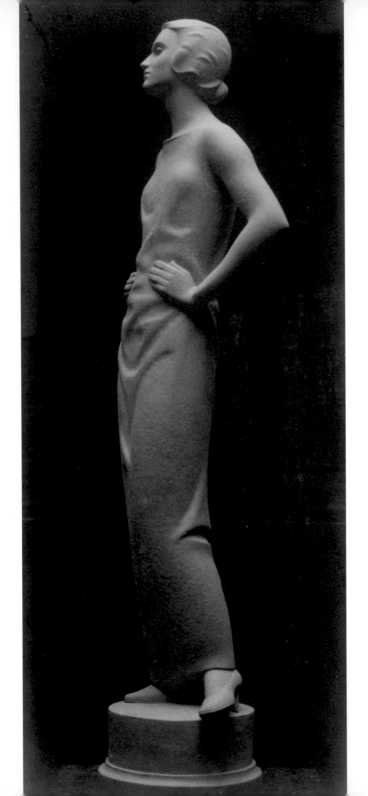

Kat. 8: Statuette ‚Frau L.L. im langen Kleid'
Originalfotografie, o. D.
bezeichnet rücks.: ‚Statuette L.L.',
nicht datiert und signiert
AH-F.07

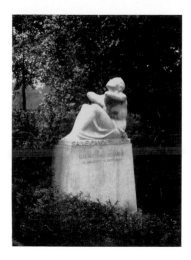

Kat. 9: Grabmal Else Willhaus-Lilienthal
(1892–1918) – Liliengrab. Text auf der Plinthe:
SALVE CANDENS LILIUM
Originalfotografie, 1919/20
Blindstempel: Julius Söhn, Hofphotograph,
Düsseldorf, nicht datiert
AH-F.09

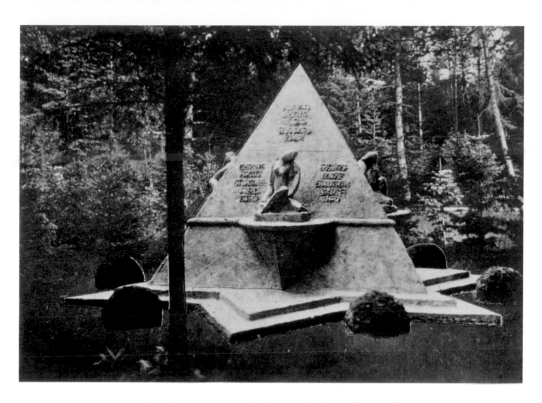

Kat. 10: Modell eines jüdischen Grabmals für den Ohlsdorfer Friedhof, Originalfotografie, um 1920,
bez.: Jüd. Grabmal für den Ohlsdorfer Friedhof, Höhe ca. 4,50 m, nicht datiert und signiert, AH-F.12
Dieses Grabmal war wohl ein Grund des längeren Aufenthalts Henslers um 1920 in Hamburg.
Es wurde offenbar nicht ausgeführt. In einer Aufstellung historischer Gräber ist es nicht aufgeführt.

Kat. 11: Grabmal Franz Julius Michel (1874–1921)
2 Originalfotografien, 1921/22
AH-F.11

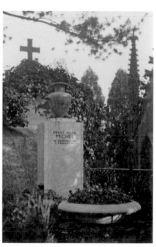

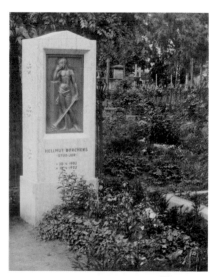

Kat. 12: Grabmal Hellmut Borchers
stud.jur. (1903–1923)
Originalfotografie, 1923/24
Blindstempel: H. Schmidt Hamm/W.,
nicht datiert
AH-F.08

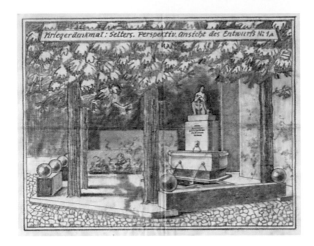

Kat. 13: Schaubild
Kriegerdenkmal Selters/Ww.
Bleistift, teilweise gewischt,
auf Transparentpapier, 1923
signiert und datiert:
Arnold Hensler 23
AH-Z.03
Zur Ausführung kam eine
andere Arbeit des
Wettbewerbs.

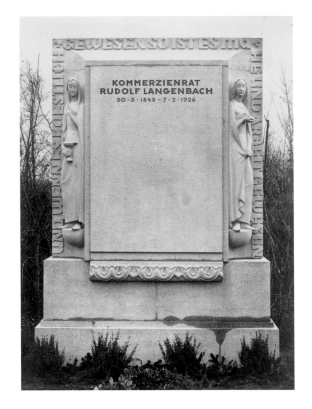

Kat. 15: Grabmal Kommerzienrat Rudolf Langenbach (1848–1926)
Umschrift: UND WENN ES KOESTLICH GEWESEN
IST SO IST ES MÜHE UND ARBEIT GEWESEN
Originalfotografie, 1926/27
bezeichnet rücks.: Stempel Verlag Füller Worms
AH-F.10

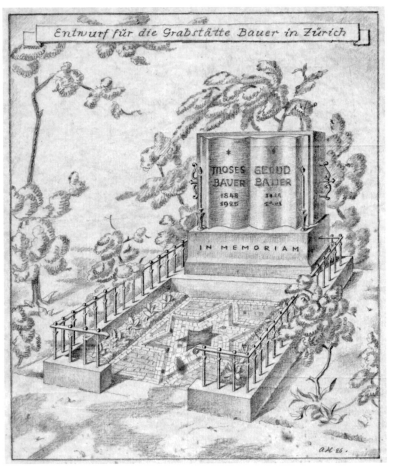

Kat. 14: Schaubild Grabstätte Bauer in Zürich
Bleistift, teilweise gewischt, auf Transparentpapier, 1926
monogrammiert u. datiert: AH 26
AH-Z.04

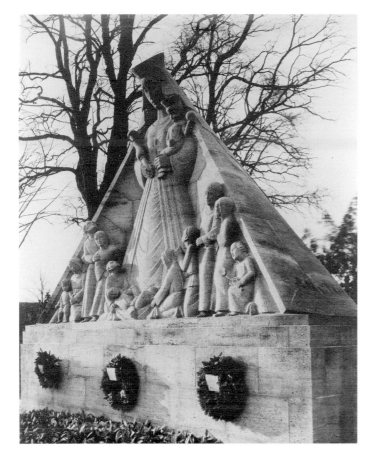

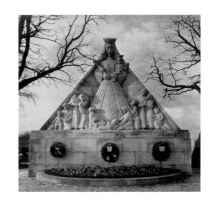

Kat.16: Ehrenmal der Toten des Krieges 1914–18, Schutzmantelmadonna Kevelaer N'Rhein
Originalfotografie, 1927
bezeichnet rücks.:
Kevelaer 1927 Große Schutzmantelmadonna Muschelkalk. (Besitzer-)Stempel: Annie Hensler-Möring Wiesbaden, Geisbergstr. 15 P. Aufnahme vermutlich Othmer u. Angenendt
Dortmund Markt
AH-F.29
Wettbewerbserfolg zusammen mit den Architekten Wahl und Rödel, Essen. Das Mal stand zunächst auf dem Friedhof, wurde aber später in den Marienpark umgesetzt.

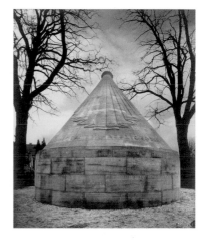

Kat. 17 a–b: Ehrenmal der Toten des Krieges 1914–18, Schutzmantelmadonna Kevelaer N'Rhein
2 Originalfotografien, 1927
Blindstempel:
Othmer u. Angenendt Dortmund Markt
AH-F.30 1+2
sonst wie Kat. 16

Kat.18 a–b: Ehrenmal der Toten des Krieges 1914–18, Schutzmantelmadonna Kevelaer N'Rhein
2 Originalfotografien, 1927
Blindstempel: Othmer u. Angenendt Dortmund Markt
AH-F.31 1+2
sonst wie Kat. 16

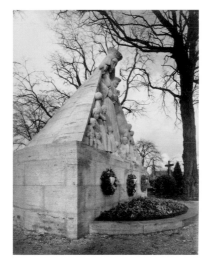

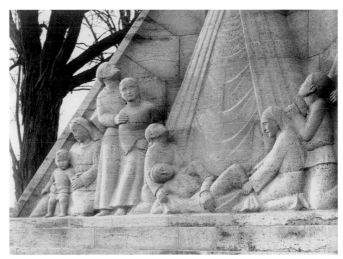

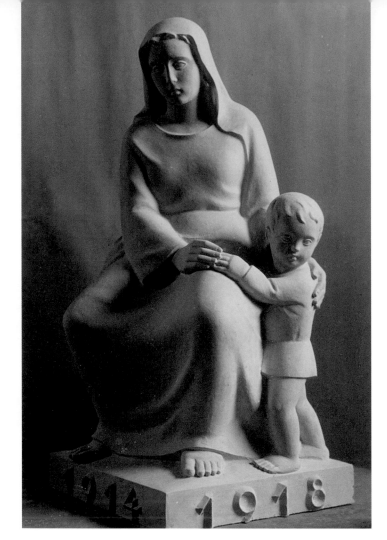

Kat.19: Modell der Gruppe ‚Trauernde Mutter mit Kind' für das Ehrenmal
der Gefallenen 1914–18, Wiesbaden-Dotzheim
Originalfotografie, 1927/28
AH-F.28
Wettbewerbserfolg zusammen mit dem Wiesbadener Architekten Rudolf Joseph
(1893–1963). Die Jury hatte einen ‚brüllenden Löwen' von C. W. Bierbrauer ausgewählt,
die Bevölkerung von Dotzheim setzte jedoch den Entwurf Hensler/Joseph durch.

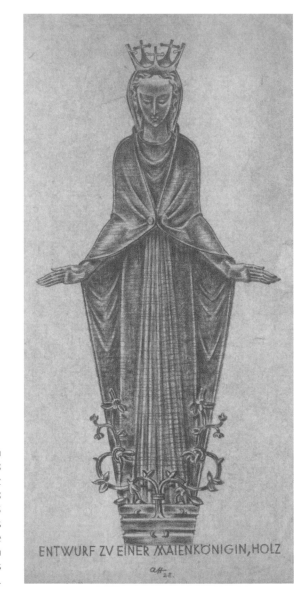

Kat. 20: Entwurf zu einer Maienkönigin für St. Michael in Saarbrücken
Lichtpause nach Kohlezeichnung, 1928
bezeichnet unter der Darstellung: Entwurf zu einer Maienkönigin, Holz
monogrammiert und datiert: AH 28
AH-Z.05
Für die 1923/24 erbaute Kirche St. Michael in Saarbrücken, Architekt Hans
Herkommer (1887–1956), wurde ein eigener Künstlerwettbewerb für die
Marienstatue als ‚Maienkönigin' ausgeschrieben. Hensler konnte diesen für sich
entscheiden. Ausgeführt wurde die Figur allerdings
nicht holzsichtig, sondern farbig gefasst.

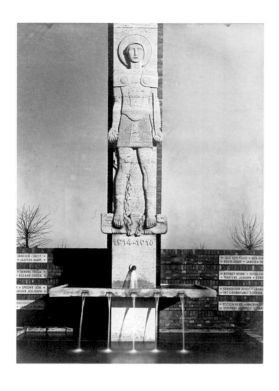

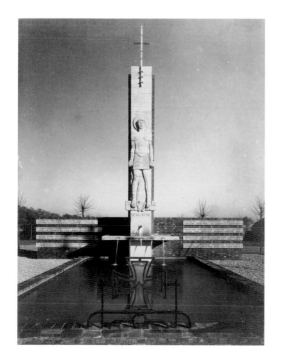

Kat.22 a-b: Ehrenmal der Toten des Krieges 1914–18 –
Cyriakus-Brunnen, Weeze/N'Rhein
2 Originalfotografien, 1928/29
Blindstempel:
Othmer – Angenendt u. Co Dortmund Markt
AH-F.21.1 und 21.2
Wettbewerbserfolg zusammen mit dem Wiesbadener
Architekten Edmund Fabry (1892-1939).
Die Anlage hatte den Krieg zwar überstanden, wurde
jedoch für den Neubau des Rathauses abgebrochen.
Die Figur des Cyriakus ist heute nach Bürgerprotesten
wieder in einen Erweiterungsbau eingesetzt.

Kat. 21: Wand-Antragsstuck-Relief
‚Maria mit Jesuskind und Seligem Hermann Josef‘
Originalfotografie, 1928
AH-F.20
Bisher konnte der Standort dieser Arbeit nicht ermittelt
werden. In der Liste zu einer Ausstellung
nach 1932 wird sie geführt.

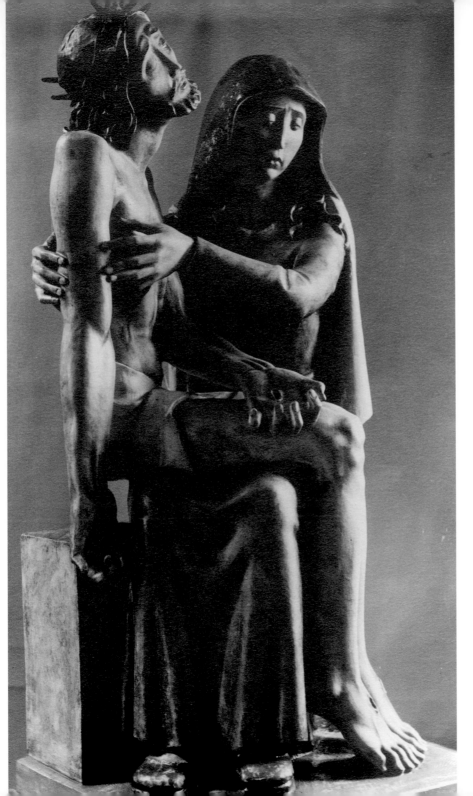

Kat. 23: Modell der Pietà für
Heilig Kreuz Frankfurt-Bornheim
Originalfotografie, 1929
bezeichnet rücks.: Piéta Hl. Kreuz 1929 Holz,
Stempel: Annie Hensler-Möring Wiesbaden
Geisbergstr.15 P.
AH-F.13
In Eichenholz ausgeführt wurde sie durch den
Frankfurter Bildschnitzer Josef Rainer. Das Holz ist
leicht farbig gebeizt.

Kat. 24: Schaubild zur Ehrenanlage für die
Toten 1914–18 in Hamburg an der
Schleusenbrücke.
Kohle, teilweise gewischt,
auf Transparentpapier, 1929
AH-Z.16
Henslers Beitrag zu dem nur für
Hamburger Bildhauer zugelassenen
Wettbewerb. Barlach wurde damals
gesondert eingeladen. Hensler muss also
noch in dieser Zeit ein Atelier in Hamburg
unterhalten haben.

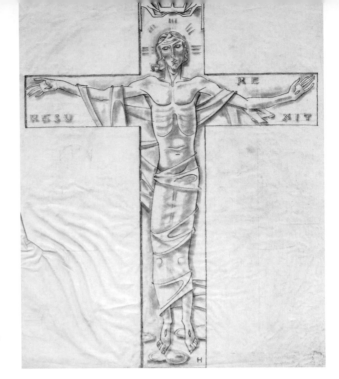

Kat. 25: Entwurf des Kreuzes ‚RESUREXIT'
der Grabanlage Breuer, Rüdesheim
Bleistift, teilweise gewischt,
auf Transparentpapier, 1930
nicht bezeichnet und datiert,
monogrammiert H u. re. auf Kreuzstamm
AH-Z.06

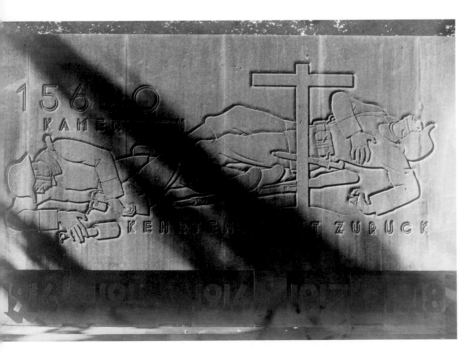

Kat. 26: Ehrenmal der 80er, zentraler Block,
Wiesbaden-Neroberg
Originalfotografie, 1930
AH-F.22
Wettbewerbserfolg zusammen mit dem Wiesbadener
Architekten Edmund Fabry (1892–1939). Die Anlage
besteht aus dem zentralen Block sowie acht kleineren
Blöcken für die verschiedenen Einheiten, die Schlachten
und die Gefallenen.

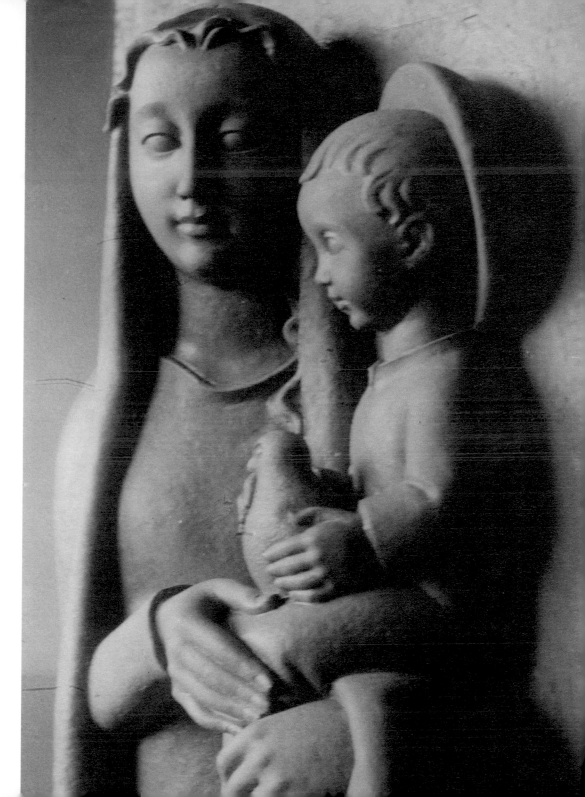

Kat. 27: Modell des zentralen Teils
des Ehrenmales für die Toten
des Krieges 1914–18 – Taubenmadonna,
Marienbaum N'Rhein
Originalfotografie, 1930
bezeichnet rücks.: 1930 Marienbaum
(Niederrhein) Taubenmadonnna (Gipsmodell),
Stempel: Annie Hensler-Möring, Wiesbaden
Geisbergstr. 15 P.
AH-F.23
Wettbewerbserfolg zusammen
mit den Architekten Wahl und Rödel, Essen.
Die Sache zögerte sich hinaus, die zur Macht
gekommenen Nazis setzten dann ein
Denkmal ohne die Madonna durch.

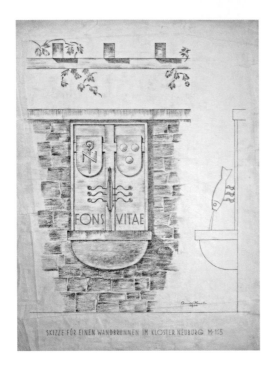

Kat. 28: Entwurf zu einem Wandbrunnen
für Kloster (Stift) Neuburg
Bleistift und Kohle auf Transparentpapier, 1930
bez.: Skizze zu einem Wandbrunnen im Kloster
Neuburg M. 1:5.
datiert und signiert u. re.: Arnold Hensler 1930
AH-Z.07
Der Wandbrunnen kam nach Auskunft des Klosters
nicht zur Ausführung.

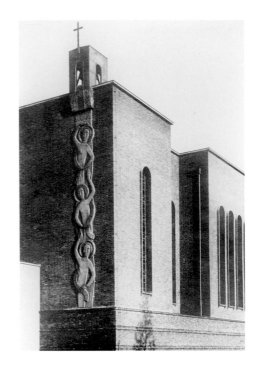

Kat. 29: ‚Sanctus-Engel' an der Kirche
St. Willibrord in Kellen N'Rhein
Originalfotografie, 1930
AH-F.16
Für die Willibrord-Kirche der Architekten
Wahl und Rödel, Essen, schuf Hensler nicht
nur das Band der ‚Sanctus-Engel' aus
keramischen Platten an der Fassade, sondern
auch eine farbig gefasste Marienstatue
‚Mater Salvatoris'.

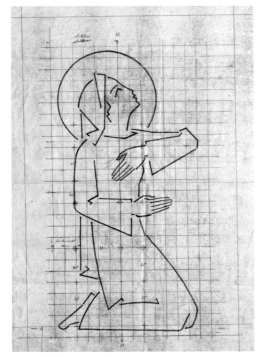

Kat. 30: Entwurfsskizze zu den ‚Sanctus-Engeln'
für die Willibrord-Kirche in Kellen N'Rhein
Blei- und Rotstift auf Transparentpapier,
mit Vergrößerungsraster, 1930
bezeichnet o. re.: Kellen 1:50,
nicht datiert und signiert
AH-Z.08

Kat. 31: Maria von der Verkündigung – gezogenes
Stuckrelief, Langhaus der Heilig-Geist-Kirche in
Frankfurt-Riederwald
Lichtpause des Ausführungsplans mit Bleistift-
Ergänzungen, 1930/31
signiert u. re.: Stempel Bildhauer Arnold Hensler
Wiesbaden
AH-Z.09
Für die Kirche Heilig-Geist des Architekten Martin
Weber (1890–1941) schuf Hensler nicht nur die
Verkündigungsgruppe – zur knienden Maria auf der
Langhauswand gehört noch der verkündende Engel
auf der Wand des Turms –, sondern auch noch zwei
Portalbekrönungen: ‚Herabkunft des Heiligen Geistes'
und ‚7 Gaben des Heiligen Geistes' in Gussstein,
sowie eine Marienstatue in Keramik.

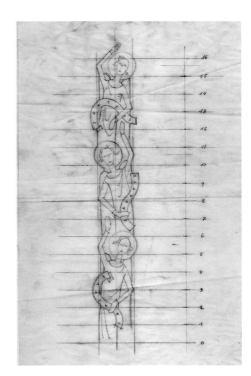

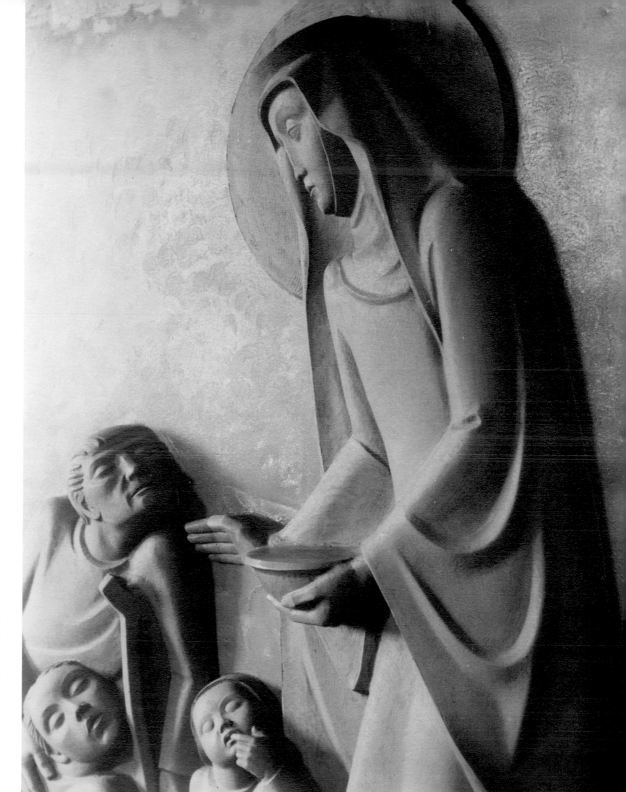

Kat. 32: Modellausschnitt
‚St. Elisabeth mit Bedürftigen'
für das St. Elisabeth-Haus
in Kirchen an der Sieg
Originalfotografie, 1931
AH-F.15
Es ist nicht bekannt, wo dieses
Relief im St. Elisabeth-Haus der
Architekten Wahl und Rödel, Essen,
stand, da dieses abgebrochen ist.
Heute steht es in der Eingangshalle
des neuen Krankenhauses.

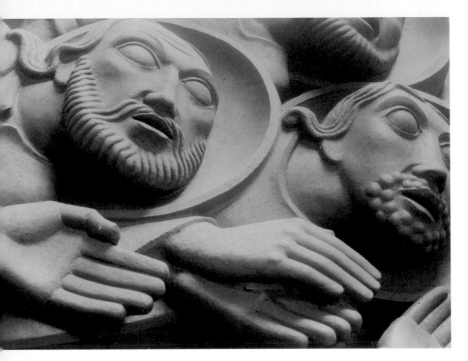

Kat. 33: Modellausschnitt ‚Herabkunft des Heiligen Geistes'
für die Kirche Heilig-Geist in Frankfurt-Riederwald
Originalfotografie, 1931
AH-F.18

Der Bau der Kirche Heilig-Geist von Martin Weber
(1890–1941) zog sich über Jahre hin. Für eine Notkirche, die
später Teil des Pfarrhauses wurde, schuf Hensler die
keramische Madonna. Die ersten Pläne des Kirchen-Neubaus
wurden 1926 erstellt, aber dann 1930 vollständig
überarbeitet. Ganz offensichtlich hat Hensler, der ja auch
eine Grundausbildung als Architekt hatte, dabei mitgewirkt.
Seine Portalbekrönungen, aus denen hier ein Ausschnitt
gezeigt wird, und die Verkündigung (Kat. 31) zeigen den
engen Zusammenhang zwischen Architektur und
künstlerischer Gestaltung.

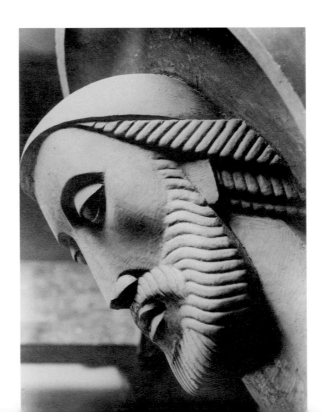

Kat. 34: Modell Christus- oder Apostelkopf
Originalfotografie, um 1930
AH-F.14
Bisher konnte nicht festgestellt werden,
wofür dieser Entwurf entstand.

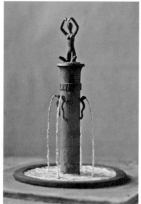

Kat. 35: Entwurf einer
Brunnensäulen-Bekrönung
– auf vorhandener Säule
Bleistift auf Transparentpapier,
1931, bezeichnet u. re.:
Wsbdn. im Jan. 31 Mstb. 1:10,
nicht signiert
AH-Z.11

Kat. 36: Modell einer
Brunnensäulen-Bekrönung –
auf vorhandener Säule
Originalfotografie, 1931
AH-F.17

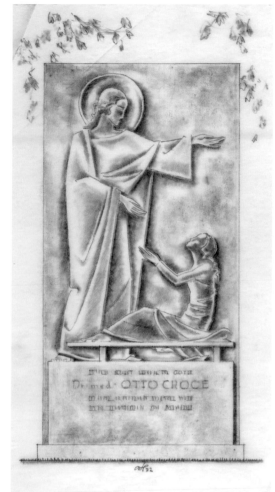

Kat. 38: Entwurf zum Grabmal Dr. med. Otto Croce
Bleistift, teilweise gewischt, 1932
nicht bezeichnet, monogrammiert unten Mitte: AH 32
AH-Z.12

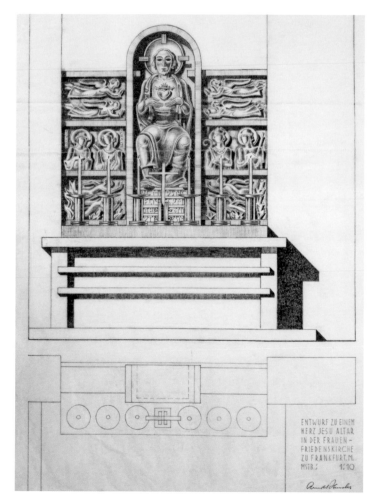

Kat. 37: Entwurf zu einem Herz-Jesu-Altar in der Frauen-Friedenskirche
in Frankfurt-Bockenheim
Bleistift und Kohle auf Transparentpapier, 1931
AH-Z.10
Für die Frauen-Friedenskirche von Hans Herkommer (1887–1956), mit dem
Hensler schon 1928 in Saarbrücken zusammen gearbeitet hatte, entstand dieser
Entwurf, der jedoch nicht ausgeführt wurde.

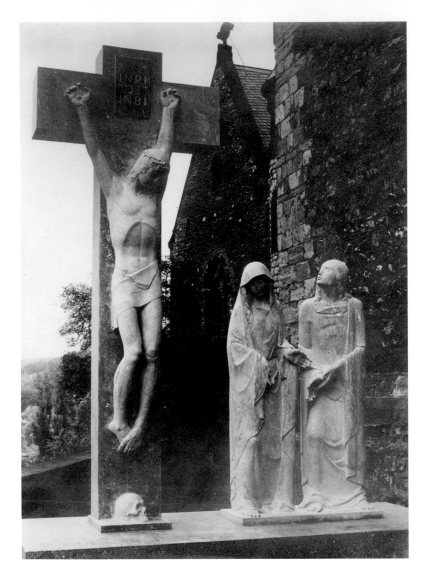

Franz Josef Hamm schreibt in der Zeitschrift für christliche Kunst „das münster" 1/2011, S. 17f. über den Limburger Domherrenfriedhof:

„Das Limburger Domkapitel suchte für die Kapitulare einen Friedhof im Anschluss des Domes und belegte seit 1928 einen schmalen Geländestreifen auf der Nordseite des Domes bis zum steilen Absturz zur Lahn.
Auf Vorschlag des Bezirkskonservators Prof. Dr. Fritz Wichert wendet sich das Domkapitel 1930 an Arnold Hensler für die Gestaltung eines ‚allgemeinen Grabzeichens' und der Grabplatten für die Kapitulare.
Am 7. September 1931 findet dann die Besichtigung der Modelle im Atelier Hensler in Wiesbaden statt, der endgültige Auftrag wird erteilt und Hensler erhält die Gesamtleitung des Friedhofs. In seiner Bestätigung schreibt Hensler: ‚Herr Architekt Martin Weber hat sich freundlicherweise bereit erklärt, mich mit seiner reichen Erfahrung und künstlerischen Sicherheit zu unterstützen.' Mit der Ausführung der Figuren muss unmittelbar nach der Genehmigung vom 15. Oktober 1930 begonnen worden sein.
Am 12. Oktober 1932 wurden die Kreuzigungsgruppe und die Grabplatte für den Domkapitular Hilpisch auf dem Friedhof übergeben. Das Domkapitel schreibt später an Hensler: ‚Wir sprechen Ihnen unsere Anerkennung der künstlerischen Leistung, welche die Kreuzigungsgruppe darstellt, aus und danken Ihnen für alle Ihre aufgewendete Arbeit und Bemühung.'
Die unsymmetrische Gruppe, das Kruzifix ragt an der Abbruchkante zur Lahn auf, Maria und Johannes stehen rechts daneben, steht auf einer Platte mit dem Text: ‚SIEHE DEIN SOHN-SIEHE DEINE MUTTER'. Christus ist jugendlich, bartlos und schmerzfrei dargestellt, er blickt zu Maria und Johannes, der Jünger blickt zu ihm auf, Maria in Schmerz versunken, unter sich. Beider Ergebenheit wird durch geöffnete Hände bezeugt. Die Hände spielen bei den Gestalten Henslers stets eine ganz besondere Rolle.
Mit dieser Gruppe schuf Hensler sein herausragendes Meisterwerk. Das wurde schon früh so gesehen. Hans Karbe schrieb 1936: ‚Die Limburger Dom-Gruppe ist derart spannungsvoll und vollkommen, dass ihr Meister (der zuletzt Professor an der Akademie in Trier war), wie es mir scheinen will, mit dieser Arbeit sein Leben erschöpft hatte. Er ist nicht lange nach Ihrer Vollendung, noch jung an Jahren, gestorben.' (Hans Karbe, Der Meister der Limburger Dom-Gruppe, in: Deutsches Wollen Nr. 42 vom 18.10.1936)."

Kat. 39: Kreuzigungsgruppe auf dem Domherrenfriedhof Limburg/Lahn
Originalfotografie, 1932
bezeichnet rücks.: Lahnmarmor, Stempel: Photo-Elnain Wiesbaden, Bahnhofstr. 3 (Laborarbeit?)
und Stempel: Annie Hensler-Möring, Wiesbaden, Geisberg 15 P.
AH-F.24
Mit dem Auftrag für die Kreuzigungsgruppe wurde Hensler die Gestaltung des in Durchführung begriffenen Domherrenfriedhofes übertragen. Er zog dazu den Architekten Martin Weber (1890–1941) mit heran. Auftragsgegenstand war auch der Entwurf einer Muster-Grabplatte für die Domherrengräber. Der erste, expressionistisch beeinflusste, aber konventionelle Entwurf, wurde mit originalgroßen Modellen an Ort und Stelle überprüft. Danach kam es zu dem dann ausgeführten Entwurf.

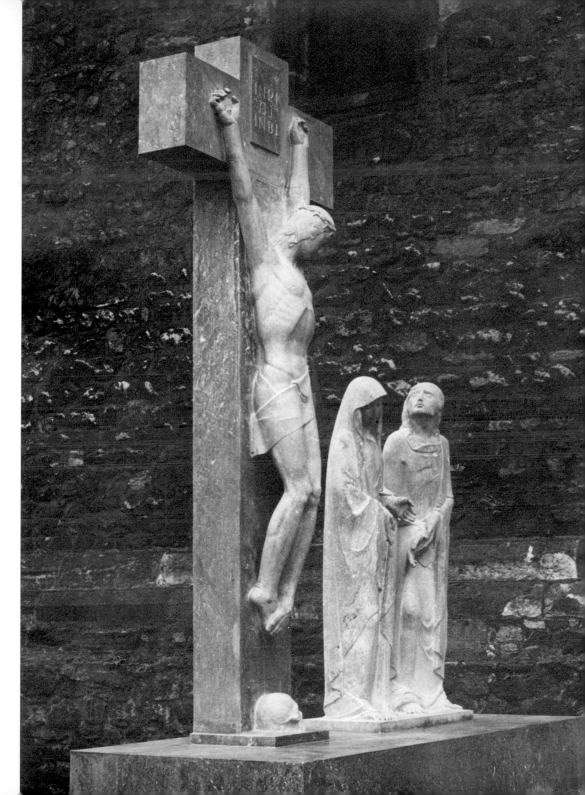

Kat. 40: Kreuzigungsgruppe auf dem
Domherrenfriedhof Limburg/Lahn,
Originalfotografie, 1932
bezeichnet rücks.: Stempel: Photo-Elnain
Wiesbaden, Bahnhofstr. 3
AH-F.25,
sonst wie Kat. 39

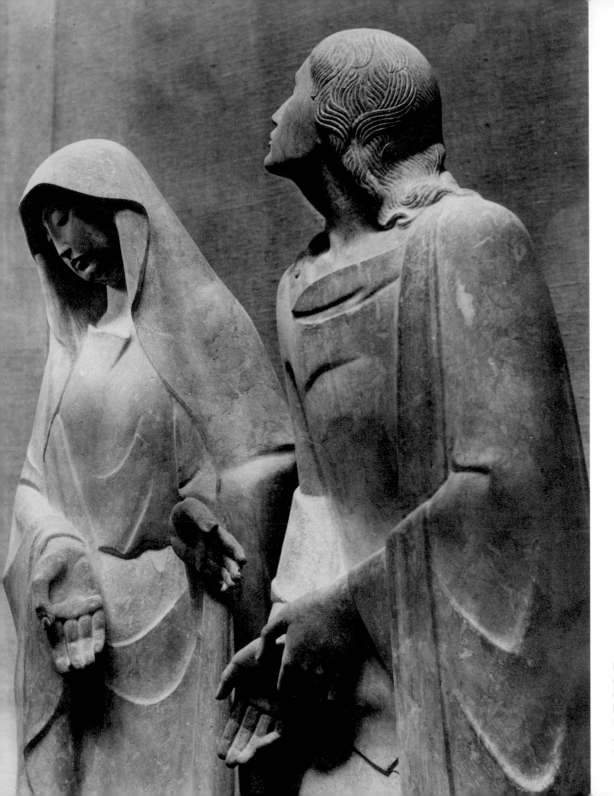

Kat. 41: Detail Kreuzigungsgruppe auf
dem Domherrenfriedhof Limburg/L.
Originalfotografie, 1932
bezeichnet rücks.: Stempel:
Photo-Elnain Wiesbaden, Bahnhofstr. 3
AH-F.26
sonst wie Kat. 39

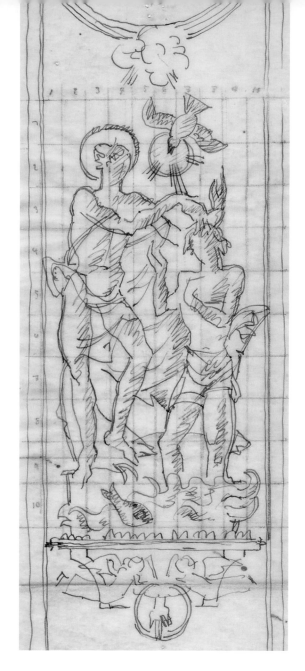

Kat. 42: Entwurfsskizze ,Taufe Christi im Jordan'
in St. Johann Saarbrücken
Tusche-Federzeichnung auf Transparentpapier
mit Vergrößerungsraster, 1934
nicht bezeichnet, datiert und signiert
AH-Z.13

Kat. 43: Entwurfszeichnung ,Taufe Christi im Jordan' in St. Johann Saarbrücken
Bleistift, teilweise gewischt, auf Transparentpapier, 1934
bezeichnet mit Maßangaben, monogrammiert u. re.: AH 34
AH-Z.14

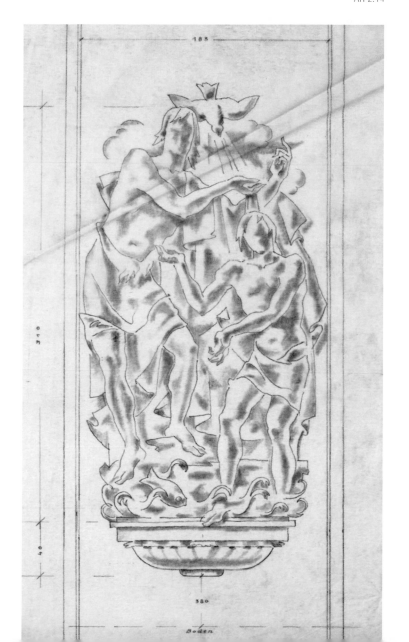

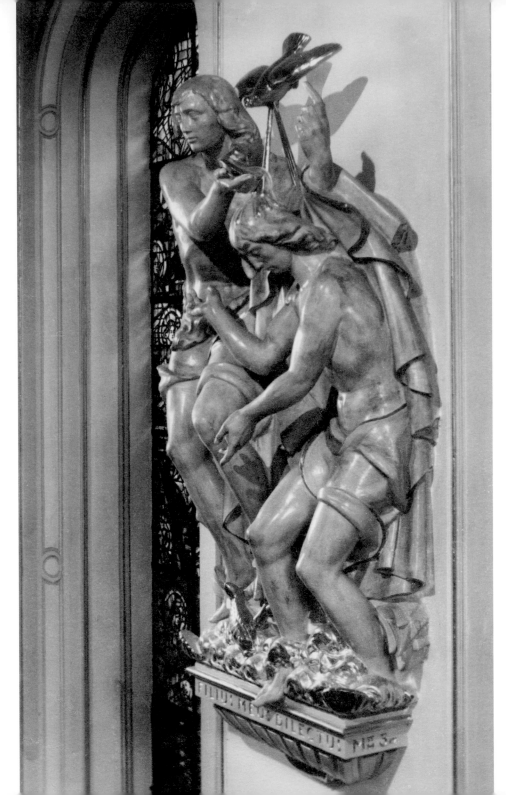

Kat. 44 a–b: ‚Taufe Christi im Jordan'
in St. Johann Saarbrücken
2 Originalfotografien, 1934
bezeichnet rücks.: Saarbrücken St. Johann
Taufe Christi im Jordan Stucco lustro 1934,
4 Meter (hoch), nicht datiert und signiert
AH-F.19.1 und 19.2
Die von Friedrich Joachim Stengel
(1694–1787) 1758 erbaute Kirche
St. Johann wurde 1934 von Willy Weyres
(1903–1989), der auch den Limburger Dom
restaurierte, neu geordnet. Bei einem
Wettbewerb für die Chorplastik setzte
Hensler sich durch. Sie wurde sein zweites
und letztes Hauptwerk. Es wurde
ausgeführt in poliertem ‚stucco lustro' mit
Teilvergoldungen.

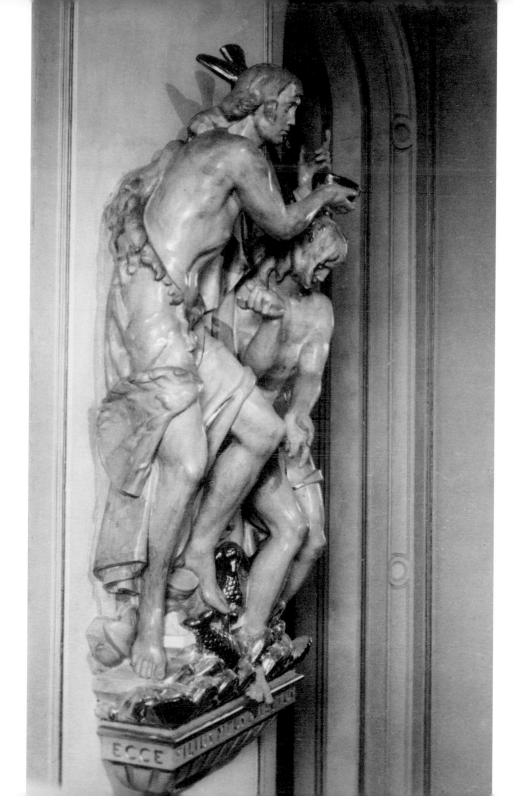

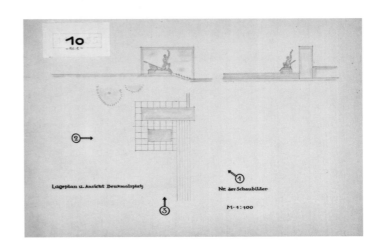

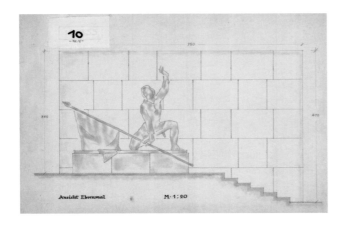

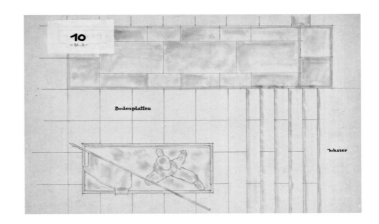

Kat. 45 a–f: Wettbewerbsarbeit
für das Ehrenmal des Akt. Inf. Reg. 67 in Bochum 1935
Oben links: Deckblatt mit Beschriftung
Oben rechts: Lageplan und Ansicht Denkmalplatz 1:100
Mitte links: Ansicht Ehrenmal frontal 1:20
Mitte rechts: Grundriss Ehrenmal 1:20
Unten rechts: Ansicht Ehrenmal seitlich 1:20
Seite gegenüber.: Tafel mit drei Fotografien des Modells des Ehrenmales.

Letzte Wettbewerbsbeteiligung Henslers unmittelbar vor seinem Tod. Die
verhaltene Trauer – der hingesunkene Soldat mit Fahne – entsprach nicht mehr
dem Heldenverständnis der Nazis. Ausgewählt wurde eine Arbeit, bei der ein
kaiserlicher Soldat die Kriegsfahne an ein Mitglied der Wehrmacht weiterreicht.

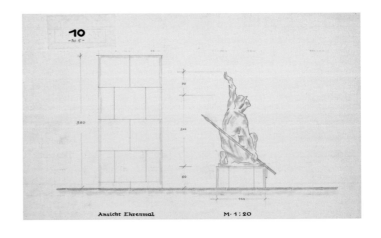

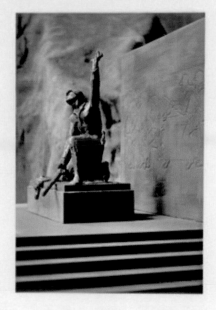

1

Schaubilder

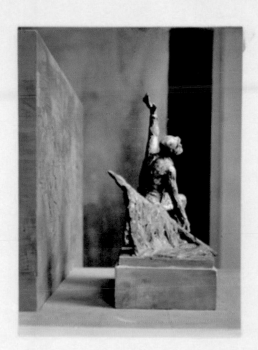

2

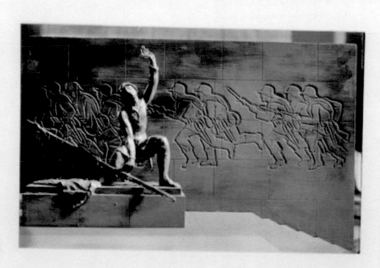

3

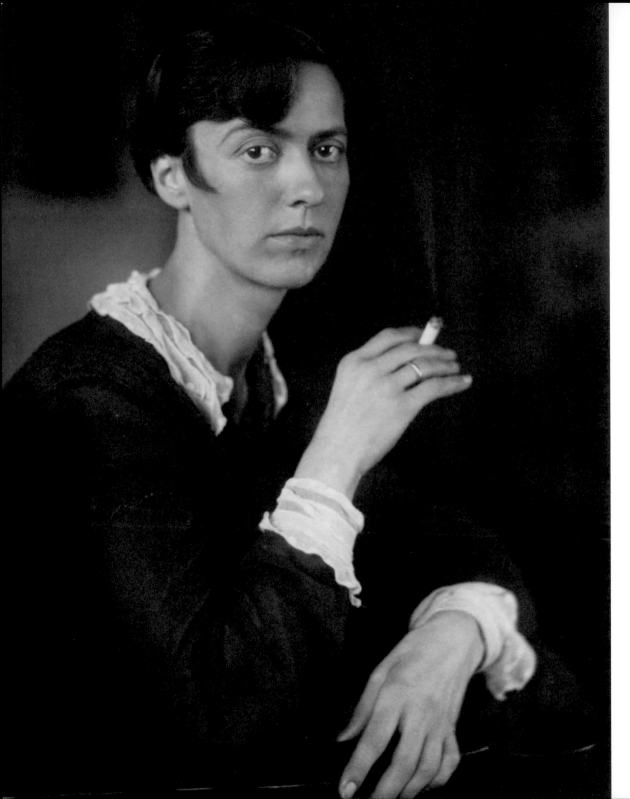

Annie Hensler-Möring, mit Zigarette in erhobener Hand, 1920er Jahre

Franz Josef Hamm

Die Fotografin und vielseitige Künstlerin Annie Hensler-Möring

Annie Möring wurde am 30. April 1892 in Hamburg als zweites Kind des Kaufmanns Ferdinand Möring und seiner schottischen Ehefrau geboren. Ihre Geschwister waren: der ältere Bruder (Dr. med.) Guido Möring, der jüngere Bruder Ernst und die Schwestern Carmen und Thekla, die später den Versicherungsmakler Ernst Otto Hübener heiratete, der in den Aufstand vom 20. Juli 1944 verwickelt war und ohne Gerichtsurteil von der SS erschossen wurde.

Sie besuchte die Grundschule und anschließend die Frauenschule. Der Wunsch, das Abitur zu machen, wurde ihr vom Vater abgeschlagen. Eines seiner Argumente war: „Es ist unsozial, den Mädchen, die es nötig haben, das Brot wegzunehmen. Ich bin in der Lage, meine Töchter zu ernähren."[1] Stattdessen schlug er vor, sie solle bei einem Obstgut in Leutesdorf im Rheinland ein Volontariat machen, was sie gerne annahm – auch um einmal von zu Hause fort zu kommen. Als sie sich danach allerdings auf einer Farm in Südwestafrika bewarb, lehnte der Vater wieder rundweg ab. Er gestattete ihr jedoch, Vorlesungen an der Universität zu hören.

Sie lebte das Leben einer Tochter aus wohlhabendem Hause, reiste mehrfach zu Verwandten nach England und verbrachte viel Zeit in den Ferienhäusern befreundeter Familien. Zur Verlobung mit einem Seeoffizier sagte der Vater wieder nein. Die Begründung lautete, der junge Mann solle seine Uniform ausziehen und das Rittergut des Vaters übernehmen. Nur so könne er eine Frau und Familie ernähren. Sie schlug nun vor, eine Ausbildung in Säuglingspflege zu machen, was der Vater gestattete. So kam sie nach Berlin in das „Kaiserin Augusta Victoria Haus zur Bekämpfung der Säuglingssterblichkeit". Dieser Berlinaufenthalt sollte vom Vater nicht vorhergesehene Folgen haben. Als sie nach diesem Volontariat wieder nach Hamburg kam, hatte sie ärztliche Empfehlungsschreiben und zwei Stellenangebote als Fürsorgerin im ländlichen Bereich. Doch wieder sagte der Vater nein, diesmal lautete die Begründung: „Es passt mir nicht, dass du anderer Leute Kinder wickelst."

1 Diese Geschichte und die folgenden bis zum Studium nach: Annie Hensler-Möring, Ferdinand war stärker. Hamburg 1973.

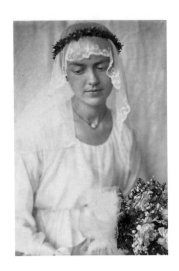

Annie Möring als Braut,
nach 1914

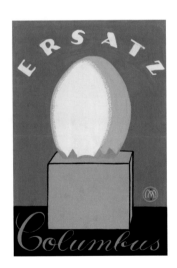

Plakatentwurf ‚Ersatz Columbus',
Gouache, Deckweiß und Tusche

Es war Ostern 1914, den Sommer verbrachte die ganze Familie in einem gemieteten Sommerhaus in Scharbeuz. Diese unbeschwerte Urlaubszeit wurde im Herbst des Jahres durch den ausbrechenden Ersten Weltkrieg sehr plötzlich beendet.

Über die nun folgende Zeit ist wenig bekannt. Die Familie drängte auf Heirat, die auch zustande kam, jedoch schon sehr bald wurde die Ehe wieder geschieden. Sie fand ihren Ehemann nur langweilig.[2] Bezeichnenderweise ist der Name des Ehemannes nicht bekannt. Erhalten hat sich dagegen ein Foto der Braut.

Da sie inzwischen volljährig war, setzte sie beim Vater eine künstlerische Ausbildung durch. Ihre Schwestern Carmen (*1897) und Thekla (*1898) hatten 1915 einen Kinderkurs in Malen und Zeichnen an der Landeskunstschule Hamburg bei dem expressionistischen Maler und Grafiker (Oskar) Hugo Meier(-Thur) besucht, den die Nazis später im KZ Fuhlsbüttel ermordeten. Thekla studierte anschließend in der Fotoklasse bei Lehrer Franz Rompel (1866–1943), der später ein guter Werbefotograf und Hausfotograf bei Reemtsma wurde.
Diese ersten Vorstöße in die Welt der Kunst innerhalb der Familie mögen der Anlass gewesen sein, dass Annie darauf drängte, eine künstlerische Ausbildung machen zu dürfen.

In der Studienakte der Landeskunstschule Hamburg zu ihrer späteren Ausbildung als Fotografin ist unter „Lehrzeit", Vorbedingung für ein Studium an einer Werkkunstschule, angegeben: „Dauer der Lehrzeit 2 1/2 Jahre, Lehrherr Georg Mathéy, Maler Berlin", dazu: „Reimannsche, Troppsche Kunstgewerbeschule Berlin". Diese Angaben sind so nicht zu verstehen.
Die „Schule Reimann Private Schule für Kunst und Kunstgewerbe" Berlin war damals neben den „Lehr- und Versuch-Ateliers für angewandte und freie Kunst" meist kurz „Debschitz Schule" München genannt, die bedeutendste private Schule auf diesem Gebiet. Eine „Troppsche Kunstgewerbeschule" ist nicht zu ermitteln.
Der Maler und Grafiker Georg Alexander Mathéy (1884–1968) hatte an der Staatlichen Kunstgewerbeschule Berlin 1911–1914 studiert, zuletzt als Meisterschüler von Emil Rudolf Weiss (1875–1942). Danach stellte der Leiter der Schule, Bruno Paul (1874–1968), ihn als Lehrer für Gebrauchsgrafik ein; diese Stelle hatte er von 1916 bis 1919 inne. Das kann nur

2 Wegen der Kriegsverluste bei den Personenstandsdaten sind Hochzeits- und Scheidungsdatum nicht bekannt.

bedeuten, dass Annie Möring bei ihm privat in der Zeit von 1914–1916 Zeichenunterricht hatte.

Die in ihrem Nachlass erhaltenen Plakatentwürfe lassen darauf schließen, dass sie dann an der Reimann-Schule, in der Klasse „Schriftzeichnen, Gebrauchsgrafik und Ornament", studierte. Max Hertwig (1881–1975), seit 1913 Leiter der 1911 eingerichteten Klasse, legte bei Plakatentwürfen besonderen Wert auf die Schriftgestaltung. Die vorliegenden Entwürfe zeigen eine große Sicherheit bei den angewendeten verschiedenen Schriften.

Nach dieser „Künstlerischen Grundausbildung" studierte sie 1921–1923 an der Hamburger Landeskunstschule Fotografie bei Professor Johannes (Hans) Grubenbecher (1880–1967). Dieser war – nach seinem Studium an der „Debschitz-Schule" und einer Zeit als freier Fotograf – 1913 als Leiter der Fotoklasse berufen worden. Auf einem in der Familie erhaltenen Foto ist rückseitig vermerkt: „Probedruck (Grubenbecher freut sich über diese Aufnahme)" (siehe Abb. rechts).

Um 1920 begegnet sie Arnold Hensler, der zu einem längeren Arbeits-Aufenthalt in Hamburg weilte. Bei welchem Anlass und wo sie sich sahen, ist nicht bekannt, aber die Begegnung war folgenreich. Er porträtierte sie als „Dame mit Hut" (siehe Abb. S. 8, im Atelier, und S. 9, Büste), sie fotografierte seine Arbeiten (siehe AH-Kat. 7, und 10). Noch in der Ausbildungszeit an der Landeskunstschule wurde 1922 in Hamburg geheiratet.

Das junge Paar zog nach Wiesbaden, wo es 1926 das vom Maler und Architekten Edmund Fabry (1892–1939) gebaute „Henslerhaus" bezog. Schnell lebt sich Annie Hensler-Möring in Wiesbaden ein und eröffnet ein Fotostudio in der Victoriastraße 22, Ecke Dantestraße.

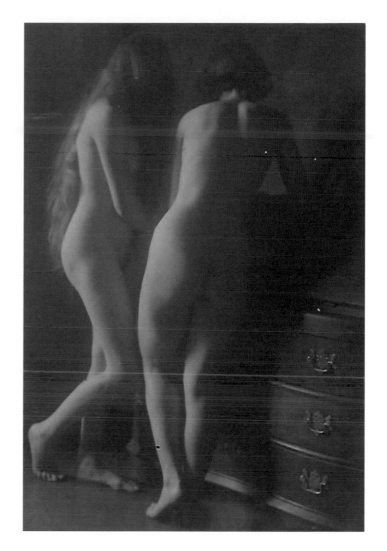

Zwei weibliche Rückenakte
an einer Kommode, vor 1923

Annie Hensler-Möring am Brunnen des Henslerhauses,
Wiesbaden, Hedwigstraße 10

Die retouschierende Fotografin Annie Hensler-Möring

Sehr bald hat sie bekannte und weniger bekannte Porträt-Kunden. Zu den bekannten gehörte natürlich Alexej Jawlensky (1865–1941), Mittelpunkt der Wiesbadener Kunstszene, insbesondere des Kirchhoff-Kreises. Von ihm hat sich ein von ihr signiertes Originalfoto im Jawlensky-Archiv, Locarno, erhalten. Er schenkte ihr dafür eine seiner „Variationen".

Sie hat einige der Künstlerfreunde aus dem Kreis um den Kunstsammler Heinrich Kirchhoff (1874–1934) porträtiert, besonders oft den Maler Ernst Wolff-Malm (1885–1940), in dessen Haus sie nach dem Tod von Arnold Hensler ziehen wird.

Neben ihrer Bildnisfotografie ist die Begleitung der Arbeit Ihres Mannes mit der Kamera von besonderer Bedeu-

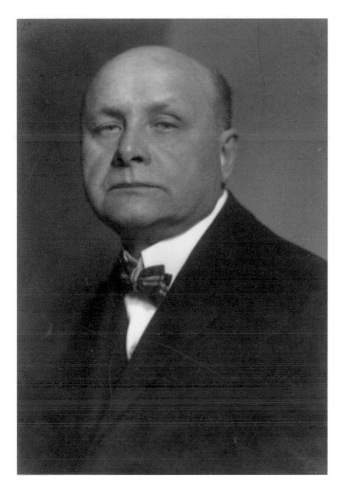

Bildnis Alexej Jawlensky,
nach 1922

Alexej von Jawlensky, ‚Variation',
Öl auf strukturiertem Malpapier, um 1918

tung. Viele seiner Arbeiten, besonders die Modelle seiner Denkmal- und Bauplastiken, hat sie im Atelier aufgenommen, später dann auch die aufgestellten oder eingebauten fertigen Arbeiten. Das ist für die Einordnung der Werke des Bildhauers von großer Bedeutung.

Ob sie im Atelier auch mitgearbeitet hat, ist nicht bekannt. Man darf aber davon ausgehen, da bei Henslers

Arbeiten Schrift und Schriftzüge ein wesentliches Gestaltungselement darstellen, und Annie in ihrer ersten Ausbildung ganz besonders in Schrift geschult wurde.

Auch die Tatsache, dass sie nach dem Tode ihres Mannes ein umfangreiches Werk an Kleinplastiken und Bildnis-Plaketten geschaffen hat, lässt auf eine intensive Zusammenarbeit des Paares schließen.

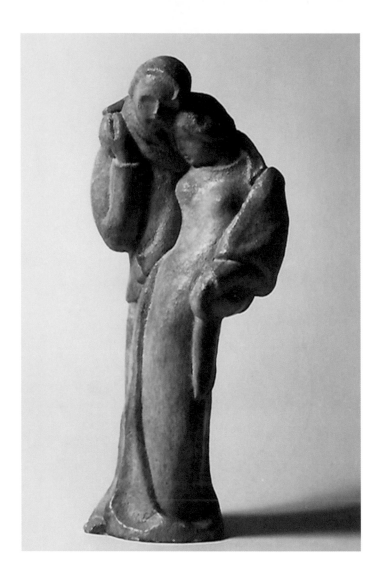

Statuette ‚Vereinigtes Paar',
nach 1935

Mit der Berufung Arnold Henslers zum Professor an die „Handwerker- und Kunstgewerbeschule – Trierer Werkschule für christliche Kunst" am 1. April 1933 setzte ein ganz neuer Abschnitt im Leben des Künstlerpaares ein. Der Leiter der Schule Glasmaler Heinrich Diekmann (1870–1963) dürfte über beider Mitgliedschaft in der „Deutschen Gesellschaft für christliche Kunst", München, auf Hensler aufmerksam geworden sein, da seine Werke regelmäßig in den Jahresmappen der Gesellschaft veröffentlicht wurden.

Zum Leben und Schaffen Annies in dieser Zeit ist uns nur bekannt, dass sie von hier aus die Beisetzung Henslers seinem Wunsch gemäß auf dem Limburger Domfriedhof ganz in der Nähe seiner Kreuzigungsgruppe (siehe Kat. 39–41) organisieren konnte, obwohl dieser seit 30 Jahren geschlossen war.

Danach zog sie wieder nach Wiesbaden. Ihr weiteres voll ausgefülltes Leben und Schaffen als Einzelperson und Mittelpunkt eines eigenen Künstlerkreises mit Austellungsbeteiligungen bedarf noch der Aufarbeitung.

Das gemeinsame Werk des Künstlerpaares Annie Hensler-Möring und Arnold Hensler gehörte nun aber der Vergangenheit an.

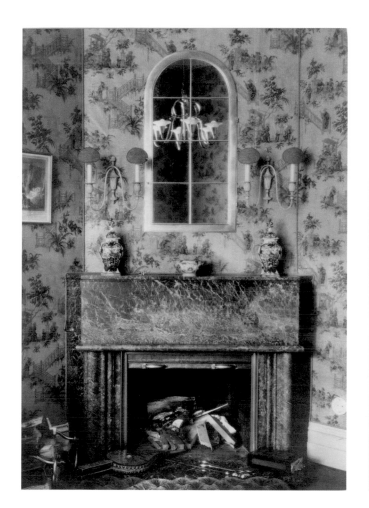

Kaminwand mit Spiegel in unbekanntem Haus
Originalfotografie
AHM-A.04

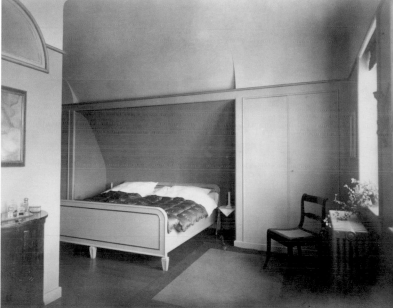

Schlafzimmer im Henslerhaus, Wiesbaden, Hedwigstr. 10
Originalfotografie
AHM-A.01

Katalog Annie Hensler-Möring

Bilder aus dem Nachlass von Annie Hensler-Möring

Sehr bald nach dem Umzug von Hamburg nach Wiesbaden eröffnete Annie Hensler-Möring ein Foto-Atelier in der Victoria-Straße 22, Ecke Dante-Straße. Ihr Thema war die Bildnisfotografie, gelegentlich auch Werbeaufnahmen. Sie hatte viele prominente Kunden. Da die Aufnahmen in der Regel nicht bezeichnet sind, sind die Namen vieler Dargestellten nicht bekannt.

Gruppe I:
Persönlichkeiten
aus dem
kulturellen Leben

Kat. 1: Bildnis Architekt und Maler
Edmund Fabry (1892–1939)
Planer des ‚Hensler-Hauses‘,
Wiesbaden, Hedwigstraße 10
AHM-B.23

Kat. 2: Bildnis Maler Ernst Wolff-Malm
(1885–1940) im Malerkittel im Atelier.
Der Maler gehörte zu den engsten
Freunden des Künstlerpaares.
hs. monogrammiert u. re.: AHM
AHM-B.16

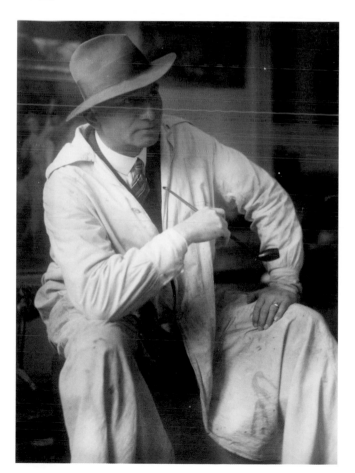

Kat. 3: Bildnis
Maler Ernst Wolff-Malm (1885–1940)
im Malerkittel mit Pfeife
AHM-B.20

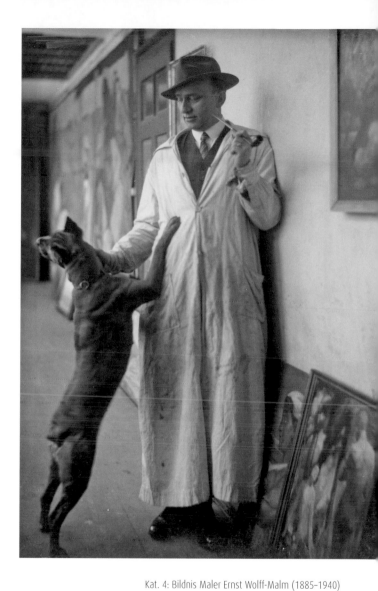

Kat. 4: Bildnis Maler Ernst Wolff-Malm (1885–1940)
im Malerkittel mit Hund im Atelier
hs. monogrammiert u. re.: AHM
AHM-B.17

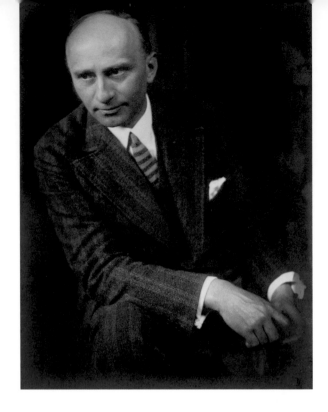

Kat. 5: Bildnis Maler Ernst
Wolff-Malm (1885–1940)
hs. monogrammiert u. re.: AHM
AHM-B.18

Kat. 6: Bildnis Maler Ernst Wolff-Malm
(1885–1940) mit Pfeife
hs. monogrammiert u. re.: AHM
AHM-B.19

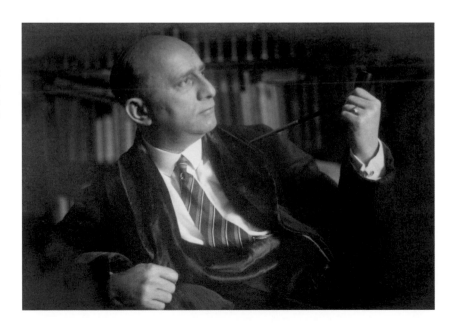

Kat. 7: Bildnis Isabella Wolff-Malm
Mutter des Malers Ernst Wolff-Malm
bezeichnet auf der Rückseite: Isabella Wolff-Malm,
Mutter von Ernst Wolff-Malm.
AHM-B.22

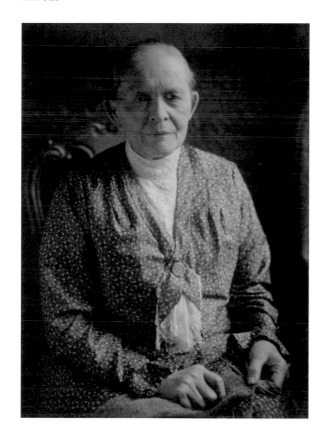

Kat. 8: Bildnis Maler Ernst Wolff-Malm (1885–1940)
vor seinem Karton für ein Mosaik für die Trinkhalle der
Brunnenkolonaden Wiesbaden
AHM-B.21

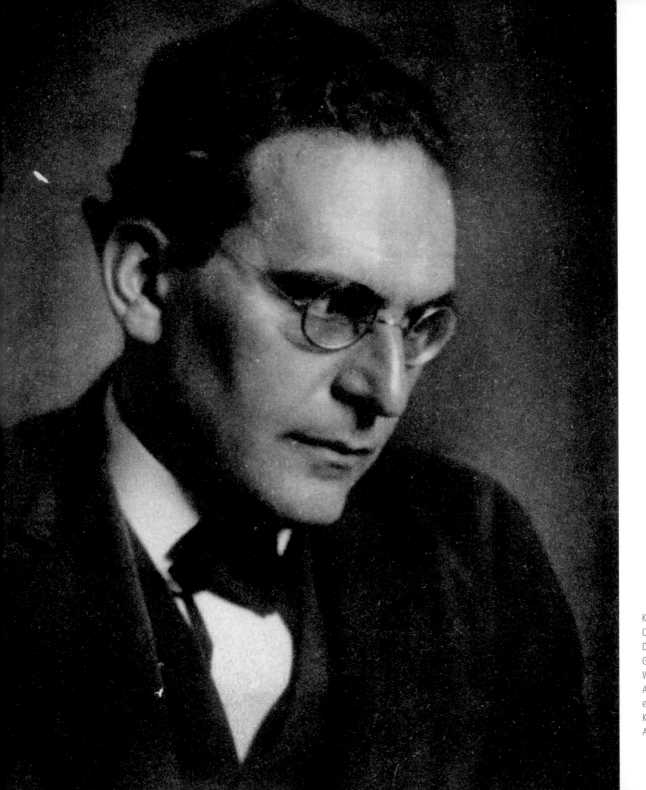

Kat. 9: Bildnis
Otto Klemperer (1885–1973) |
Dirigent und Komponist,
Generalmusikdirektor in
Wiesbaden 1924–1927.
Arnold Hensler schuf von ihm
eine Bildnismaske.
Kupfertiefdruck
AHM-B.11

Kat. 10: Bildnis
Otto Klemperer II
AHM-B.14

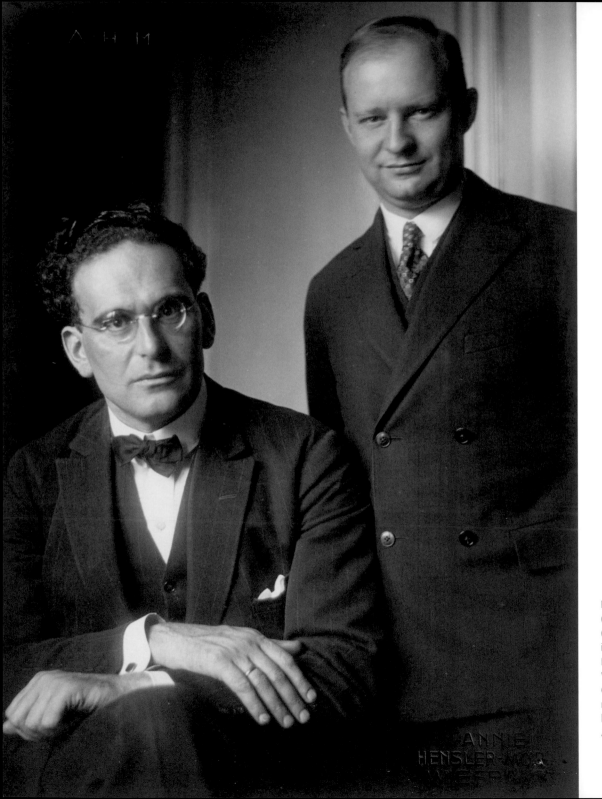

Kat. 11: Bildnisse Otto Klemperer
(1885–1973) und Paul Hindemith
(1895–1963), damals noch Bratscher
im ‚Amar-Quartett'. Klemperer führte
Kompositionen von Hindemith in
Wiesbaden auf.
Originalfotografie im Negativ
monogrammiert A-H-M,
hs. monogrammiert u. re.: AHM
AHM-B.13

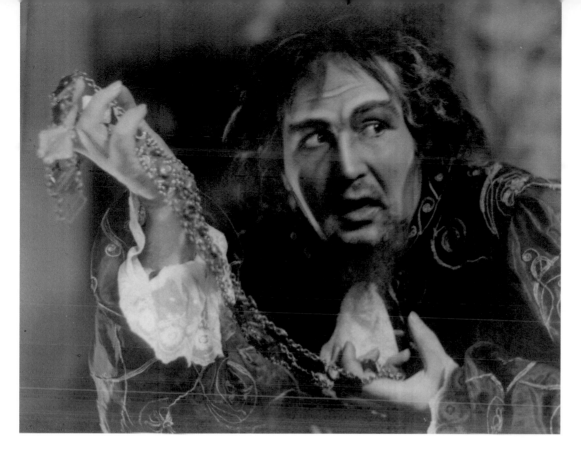

Kat. 12: Bildnis eines Opernsängers I
Im Dezember 1926 führte Klemperer
die Oper Cardillac von Paul Hindemith
in Wiesbaden auf. Das Foto zeigt die
Titelrolle, den Goldschmied Cardillac
AHM-B.29

Kat. 13: Bildnis eines
Opernsängers II
AHM-B.30
sonst wie Kat. 12

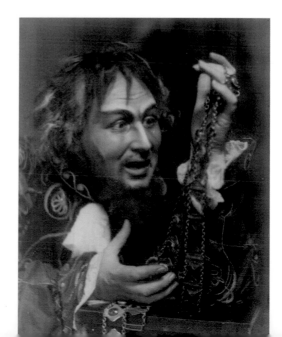

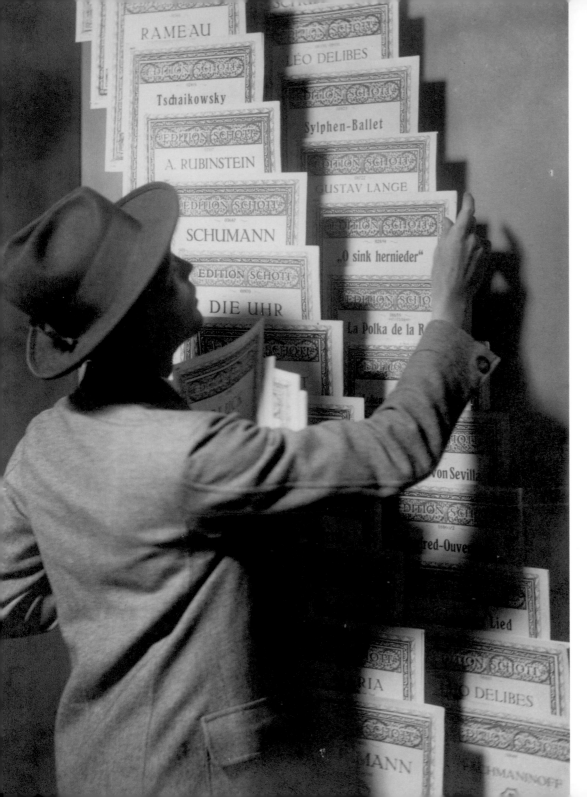

Kat. 14: Mann mit Hut vor
Notenheften
Offenbar Werbefoto für den
Schott Verlag Mainz.
Der Mann ist Arnold Hensler.
AHM-B.59

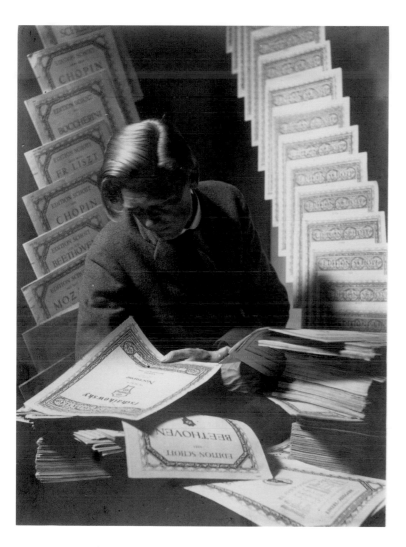

Kat. 15: Mann mit wehender Tolle vor
Notenheften der Edition Schott
AHM-B.60

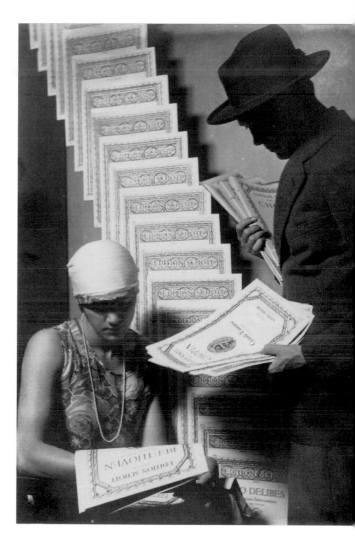

Kat. 16: Paar vor Notenheften der Edition Schott
Die Frau ist Paula Keutner, geb. Hensler, der Mann Arnold Hensler.
AHM-B.61

Kat. 17: Hand an Violine
AHM-B.63

Kat. 18: Bildnis Tänzerin und
Tanzpädagogin Gret Palucca
(1902–1993) – frontal
um 1926
AHM-B.32

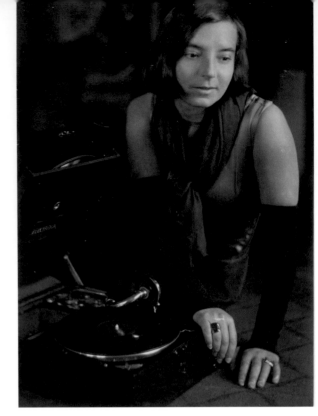

Kat. 19: Bildnis Tänzerin und Tanzpädagogin
Gret Palucca (1902–1993)
mit Grammofon
Diese Aufnahme wurde für eine
Werbepostkarte der Palucca-Schule in
Dresden (Johanneum) verwendet.
Mit dem Hinweis: Annie Hensler-Möring,
um 1926
AHM-B.31

Kat. 20: Bildnis Tänzerin und
Tanzpädagogin Gret Palucca
(1902–1993) – im Halbprofil
um 1926
AHM-B.33

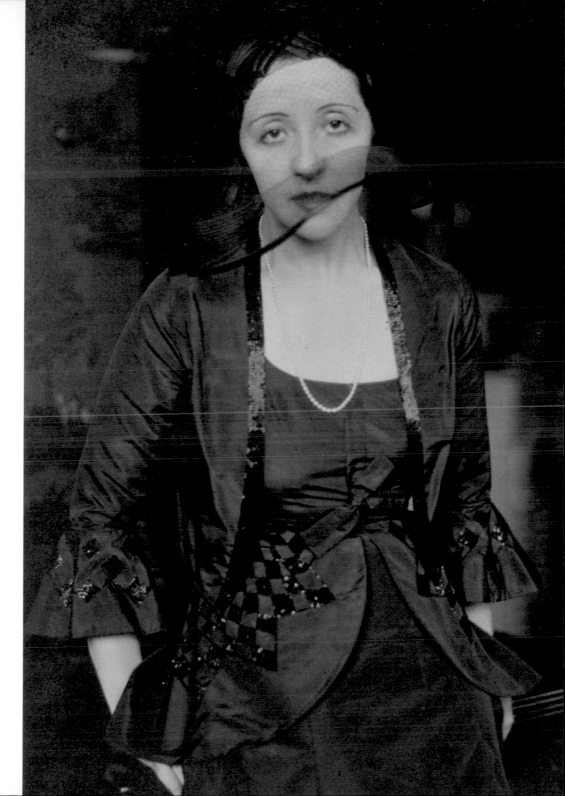

Kat. 21: Bildnis Tänzerin
Tatjana Barbakoff (1899–1944)
Von der 1944 im KZ ermordeten Tänzerin
machte Arnold Hensler 1921
eine Porträtbüste.
AHM-B.43

Kat. 22: Bildnis
Publizist Ernst Lissauer (1882–1937)
Arnold Hensler arbeitete zur
gleichen Zeit an einer Büste
Lissauers, siehe Hensler-Kat. 6
im Negativ monogrammiert A. H. M.
AHM-B.15

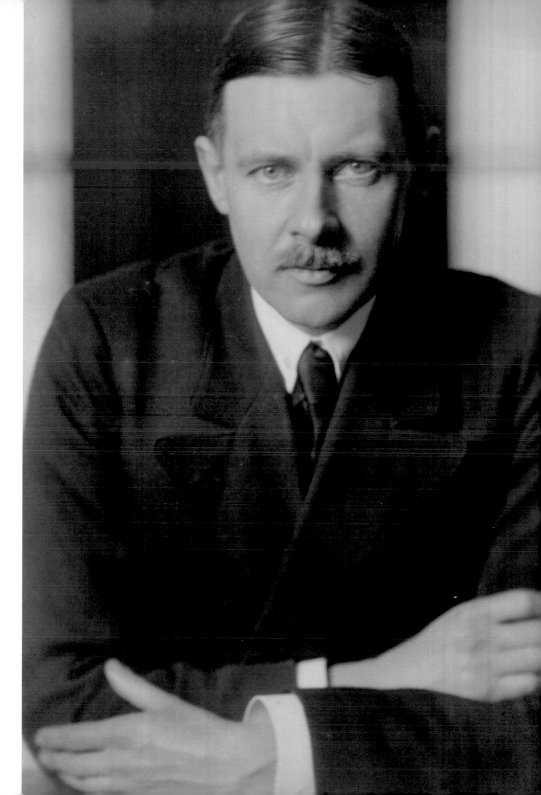

Gruppe II:
Bildnisse von
Familienmitgliedern

Kat. 23: Bildnis
Dr. Philipp Keutner (1874–1952),
Bürgermeister von Eltville,
Ehemann von Paula Keutner,
geb. Hensler, Schwester
von Arnold Hensler.
AHM-B.24

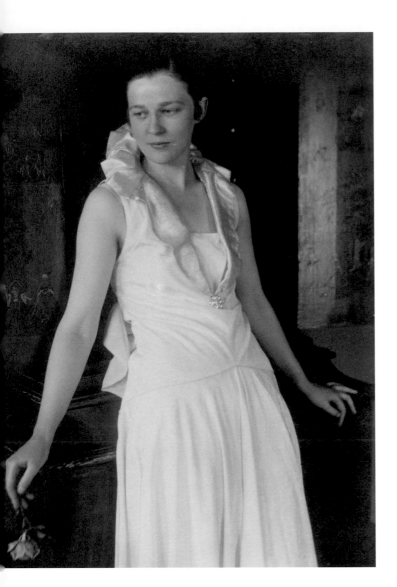

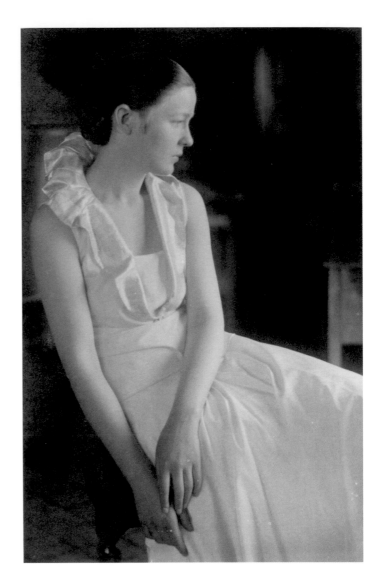

Kat. 24: Bildnis Paula Keutner, geb. Hensler (1888–1977), stehend in weißem Kleid
Ehefrau von Dr. Philipp Keutner, Schwester von Arnold Hensler
AHM-B.46

Kat. 25: Bildnis Paula Keutner, geb. Hensler (1888–1977), sitzend in weißem Kleid
AHM-B.47

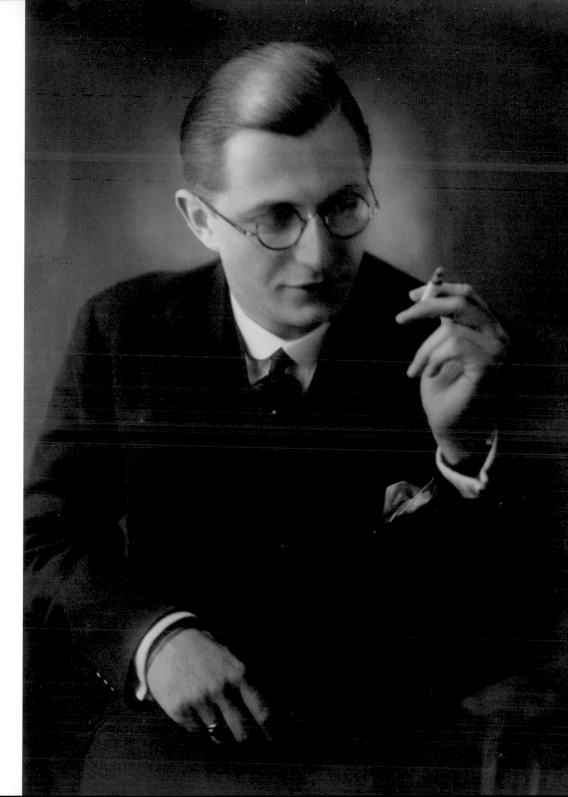

Kat. 26: Bildnis Physiker
Dr. Erwin Keutner (1913–1963)
Erster Sohn von Paula Keutner,
geb. Hensler und Dr. Philipp Keutner.
Neffe von Arnold Hensler
AHM-B.34

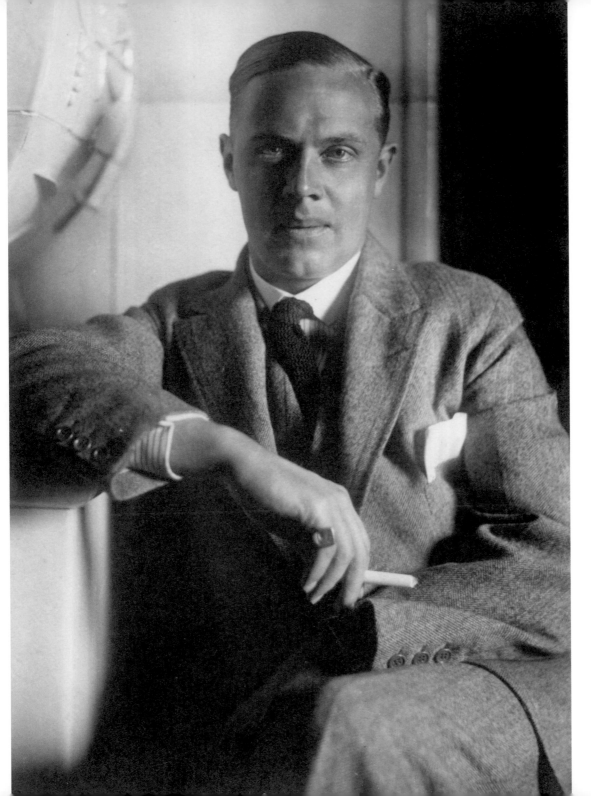

Kat. 27: Bildnis Otto Hübener (1881–1945), Versicherungsmakler Ehemann von Thekla Hübener, geb. Möring, Schwester von Annie Hensler-Möring. Er war in den Aufstand vom 20. Juli 1944 verwickelt und wurde von der SS ohne Gerichtsurteil erschossen.
AHM-B.25

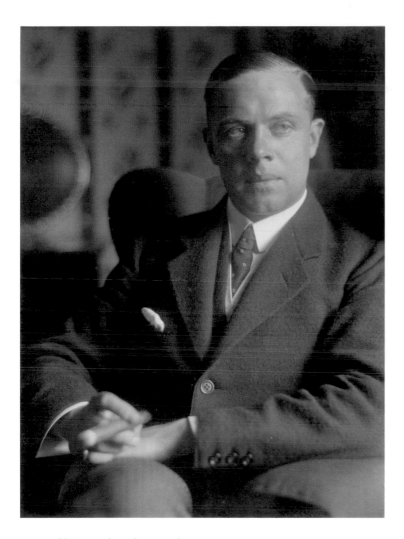

Kat. 28: Bildnis Otto Hübener (1881–1945),
Versicherungsmakler
AHM-B.26

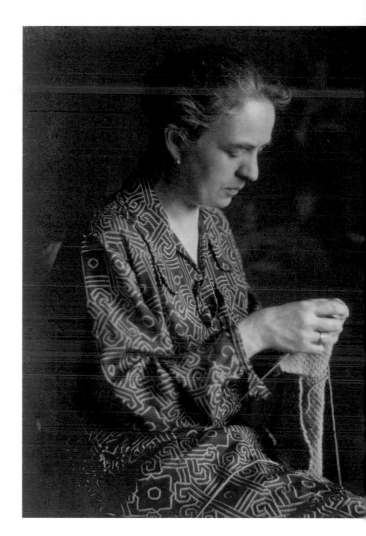

Kat. 29: Bildnis Thekla Hübener, geb. Möring, strickend
Ehefrau von Otto Hübener, jüngste Schwester von Annie Hensler-Möring
monogrammiert u. re.: AHM
AHM-B.57

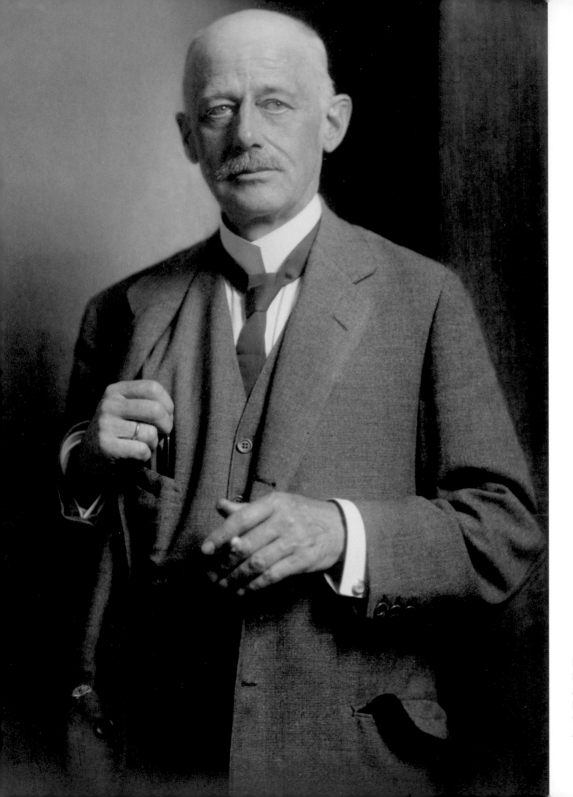

Kat. 30: Bildnis
Prof. Dr. Hubert Hugo Hilf (1893–1984)
Arbeitswissenschaftler in der
Forstwirtschaft, Verwandter
von Arnold Hensler.
AHM-B.39

Gruppe III: Unbekannte Personen

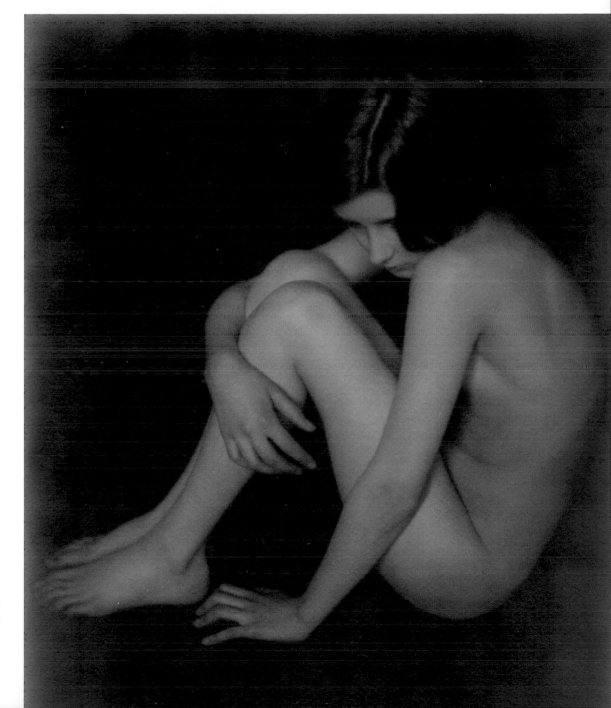

Kat. 31: Sitzender Mädchenakt
Möglicherweise noch eine
Studienarbeit.
AHM-B.01

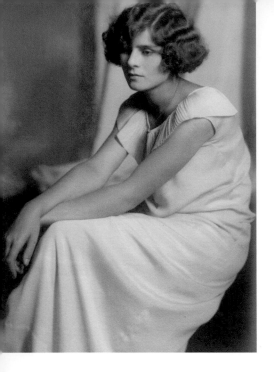

Kat. 32 (links): Bildnis
einer sitzenden jungen
Frau in hellem Kleid
AHM-B.02

Kat. 33 (rechts): Brustbild
einer jungen Frau in
schwarzem Samtkleid
AHM-B.03

Kat. 34 (links):
Brustbild einer jungen
Frau in hellem
Samtkleid
AHM-B.04

Kat. 35 (rechts): Sitzende
Frau in ärmellosem Kleid
AMH-B.05

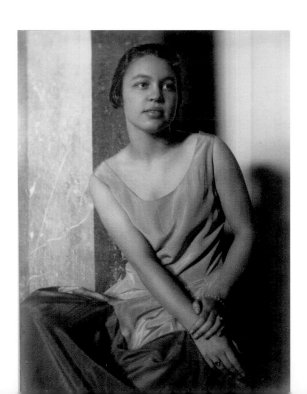

Kat. 36: Bildnisse zweier kleiner Mädchen
AHM-B.06

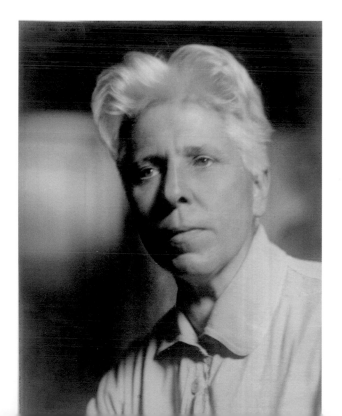

Kat. 37: Bildnis eines jungen Mannes
AHM-B.07

Kat. 38: Bildnis eines Mannes
mit hellen Haaren
AHM-B.08

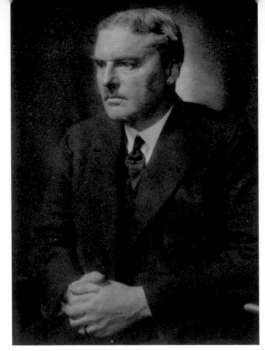

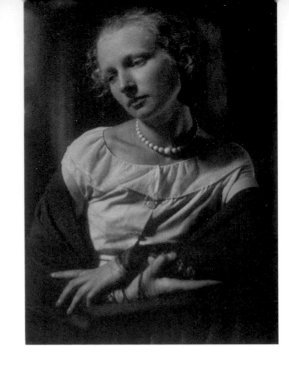

Kat. 39: Bildnis
eines Mannes mit
Schnurbart
Kupfertiefdruck
AHM-B.09

Kat. 40: Bildnis
einer jungen Frau
mit heller Bluse
Kupfertiefdruck
AHM-B.10

Kat. 41: Bildnis eines
Mannes mit Schleife
AHM-B.27

Kat. 42: Bildnis eines Mannes mit
randloser Brille
AHM-B.28

Kat. 43: Bildnis eines Mannes mit
gesenktem Kopf
AHM-B.35

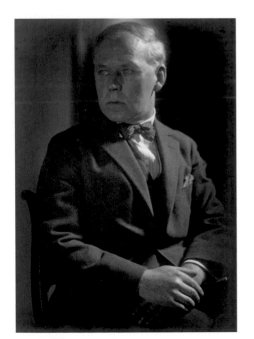

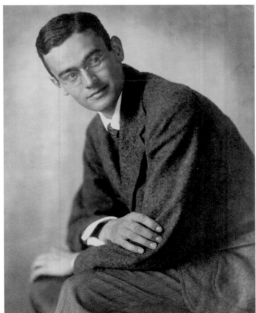

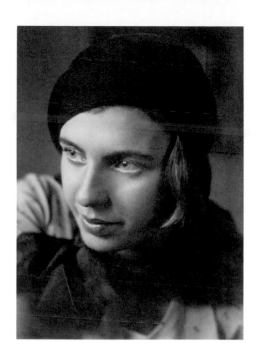

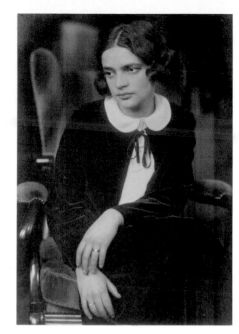

Kat. 44 (links):
Bildnis einer Frau mit
gestrickter Mütze
AHM-B.36

Kat. 45 (rechts): Bildnis einer
Frau mit weißem runden Kragen
AHM-B.37

Kat. 46: Bildnis einer
Mutter mit vier Kindern
AHM-B.38

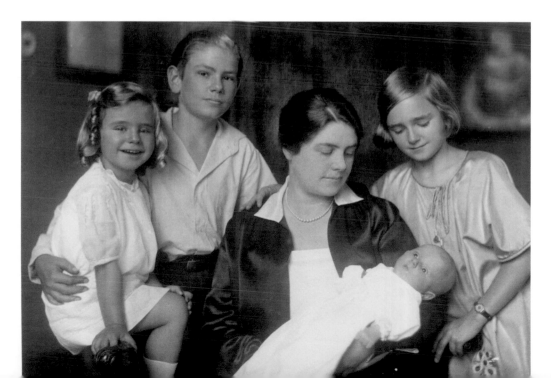

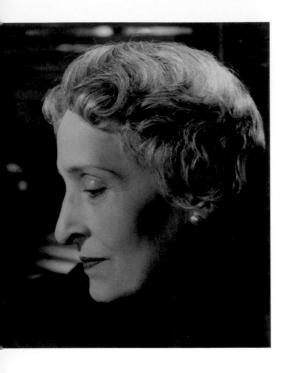

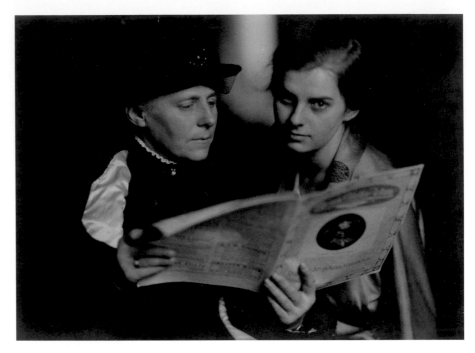

Kat. 47 (links): Bildnis einer
Frau mit rundem Ohrstecker
AHM-B.40

Kat. 48 (rechts): Zwei Frauen
(Schauspielerinnen?) hinter
einer illustrierten Zeitschrift
AMH-B.41

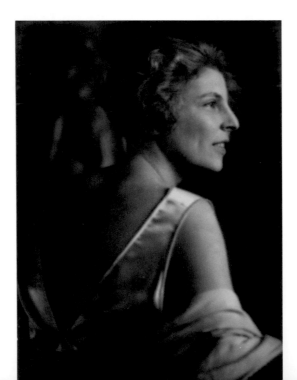

Kat. 49: Profilbildnis einer Frau
in festlicher Garderobe
AHM-B.42

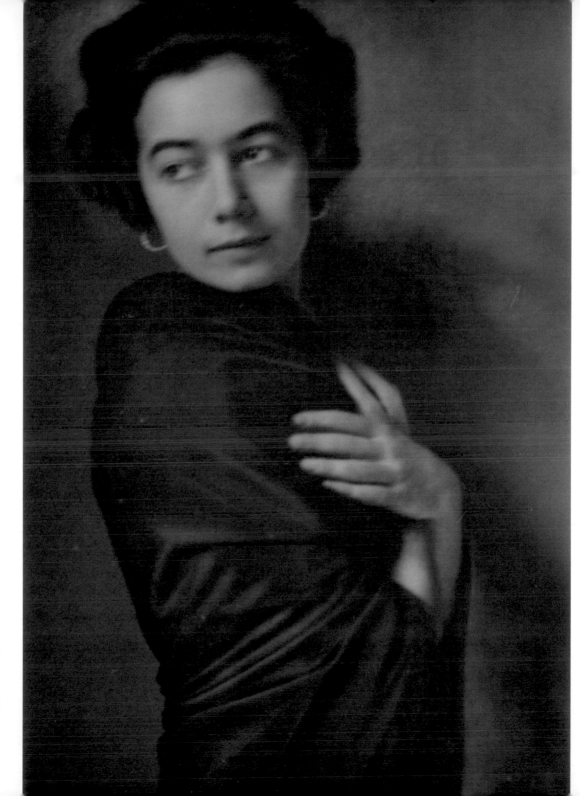

Kat. 50: Bildnis einer Dame
mit verschränkten Armen
bezeichnet auf der Rückseite:
Frau E.L.,
AHM-B.44

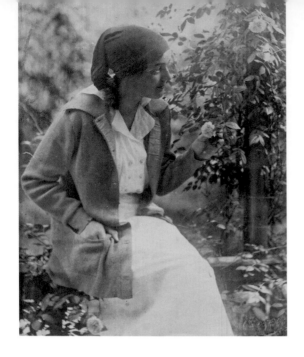

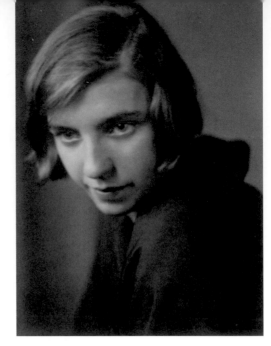

Kat. 51: Bildnis
einer Frau mit
Kopftuch im Garten
AHM-B.45

Kat. 52: Frontales
Bildnis einer Frau mit
gesenktem Kopf
AHM-B.48

Kat. 53: Halbprofil einer Frau mit leicht
gesenktem Kopf
AHM-B.49

Kat. 54: Zwei Frauen in einer
Türöffnung
AHM-B.50

Kat. 55: Frontales Bildnis einer sitzenden
Frau mit geneigtem Kopf
AHM-B.51

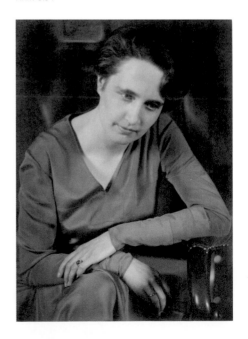

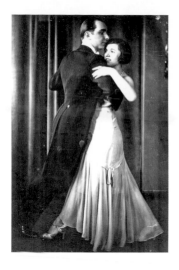

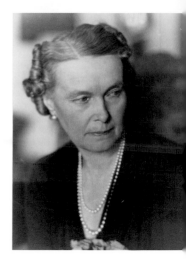

Kat. 56: Tanzendes Paar
AHM-B.52

Kat. 57: Frontales Bildnis einer Frau mit
geneigtem Kopf
AHM-B.53

Kat. 58: Frontales Bildnis einer Frau
mit kariertem Schal
AHM-B.54

Kat. 60: Frontales Bildnis einer
Frau mit Perlenkette
AHM-B.56

Kat. 61: Sitzendes
nacktes kleines Mädchen
AHM-B.58

Kat. 62: Frauenhände
mit Spitzenbündchen
AHM-B.62

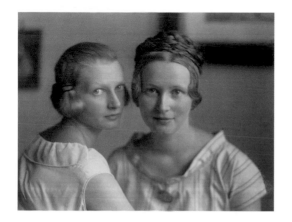

Kat. 59: Geschwisterpaar
frontal
AHM-B.55

Bildnisse der Annie Hensler-Möring von fremden Fotografen

Es ist nicht bekannt, ob Annie Hensler-Möring auch Selbstbildnisse mit Selbstauslöser gemacht hat. Da ihre jüngere Schwester Tekla ebenfalls eine Ausbildung als Fotografin hatte, könnten auch Aufnahmen von ihr dabei sein; zahlreiche Aufnahmen fremder Fotografen sind inzwischen bekannt.

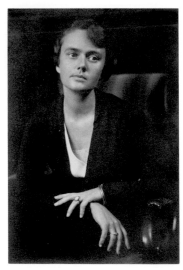 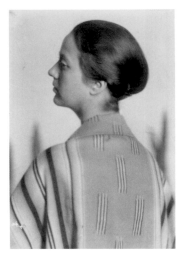 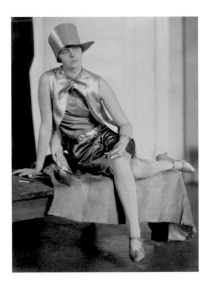

Links: Bildnis Annie Hensler-Möring mit Mütze und Pelzkragen
AHM-F.01

Mitte: Profilbildnis Annie Hensler-Möring in Rückansicht
AHM-F.02

Rechts: Bildnis Annie Hensler Möring mit Pelzstola
AHM-F.03

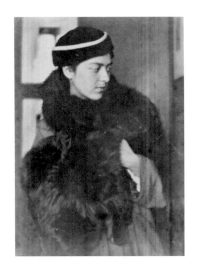 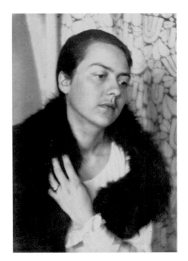 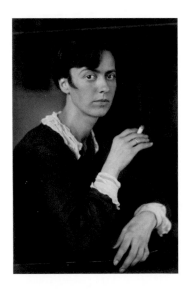

Links: Frontales Bildnis Annie Hensler-Möring mit gekreuzten Händen
Von dieser Aufnahme ist ein signiertes Exemplar bekannt: Annie Steffen
AHM-F.04

Mitte: Bildnis Annie Hensler-Möring mit Zigarette in erhobener Hand
AHM-F.05

Rechts: Bildnis Annie Hensler-Möring in Faschingskostüm
AHM-F.06

Literatur

Lexikonartikel

Artikel ,Hensler, Arnold', in: Hans Vollmer (Hrsg.): Allgemeines Lexikon der Bildenden Künstler von der Antike bis zur Gegenwart. Begründet von Ulrich Thieme und Felix Becker, Band 16, E. A. Seemann, Leipzig 1923, S. 435.

Artikel ,Hensler, Arnold', in: Hans Vollmer (Hrsg.): Allgemeines Lexikon der bildenden Künstler des XX. Jahrhunderts, Band 2, E. A. Seemann, Leipzig 1955, S. 423.

Franz Josef Hamm: Artikel ,Hensler, Arnold', in: Allgemeines Künstlerlexikon. Die Bildenden Künstler aller Zeiten und Völker (AKL), Band 72, de Gruyter, Berlin 2011.

Wiesbaden. Das Stadtlexikon, hrsg. v. Magistrat der Landeshauptstadt Wiesbaden, Theiss Verlag/Wissenschaftliche Buchgesellschaft 2017, Artikel:

- ,Ehrenmal der Achtziger
 (Kriegerdenkmal auf dem Neroberg)'
- ,Fabry, Edmund'; ,Hensler, Arnold'
- ,Joseph, Rudolph'
- ,Kriegerdenkmal Dotzheimer Friedhof'

Wikipedia: Arnold Hensler: https://de.wikipedia.org/wiki/Arnold_Hensler.

Kulturdenkmäler In Hessen

Sigrid Russ: Wiesbaden – Die Villengebiete. Kulturdenkmäler in Hessen, hrsg. Landesamt für Denkmalpflege Hessen, 2. erweiterte Auflage, 1996, Friedrich Vieweg &Sohn Verlagsgesellschaft mbH, Braunschweig/ Wiesbaden, S. 384: ,Gefallenen Ehrenmal'.

Sigrid Russ: Wiesbaden I,2 Stadterweiterung innerhalb der Ringstraße, Theiß u.a.(Stuttgart) 2005, S. 152: ,Reisinger Brunnenanlage'.

Kataloge, Aufsätze, Kritiken

Rom Landau: Der unbestechliche Minos – Kritik an der Zeitkunst, Harder Verlag Hamburg, 1925 S. 98–99, Abb. im Tafelteil.

K. Müller: Totengedächtnis, in: Nassauische Heimat Nr. 19, 1928, S. 141f.

Alexander Hildebrandt: Das Porträt: Arnold Hensler, in: Wiesbaden International 4/1978, S. 33–39.

Franz Josef Hamm: Der Bildhauer Arnold Hensler, in: Hessische Heimat – Sonderheft Limburg, 1/2/1979, S. 43–48.

Sabine Welsch u. Klaus Wolbert (Hrsg.): Die Darmstädter Sezession 1919–1997 – Die Kunst des 20. Jahrhunderts im Spiegel einer Künstlervereinigung. Institut Mathildenhöhe Darmstadt, 1997.

Franz Josef Hamm: Darmstädter Sezession – Kontakte zum Rheinischen Expressionismus 1919–1929, Nr. 30 der Schriftenreihe des August Macke Hauses Bonn, 1999.

Franz Josef Hamm: Martin Weber und Arnold Hensler – Eine Künstlerpartnerschaft, in: Das Münster 1/2011, S. 10–19.

Expressionismus im Rhein-Main-Gebiet Künstler – Händler – Sammler, Museum GIERSCH Frankfurt, Michael Imhof Verlag Petersberg, 2011.

Jahresmappen der Deutschen Gesellschaft für christliche Kunst e.V. München in denen Werke von Arnold Hensler abgebildet und besprochen sind:

36. Jahresmappe 1928 – Schutzmantelmadonna Kevelaer

37. Jahresmappe 1929 – Braut des Hl. Geistes, Heilig Geist Frankfurt-Riederwald

38. Jahresmappe 1930 – Pietà, Heilig Kreuz Frankfurt-Bornheim

39. Jahresmappe 1931 – Taubenmadonna, Marienbaum (nicht realisiert)

40. Jahresmappe 1932 – Herabkunft des Hl.Geistes, Heilig Geist Frankfurt-Riederwald

41. Jahresmappe 1933 – Kreuzigungsgruppe Domherrenfriedhof Limburg/Lahn

43. Jahresmappe 1935 – Taufe Christi im Jordan, St. Johann Saarbrücken

Impressum

Wir danken unseren Förderern für ihre freundliche Unterstützung
Ortsbeirat Nord-Ost der Landeshauptstadt Wiesbaden
Ortsbeirat Rheingauviertel-Hollerborn der Landeshauptstadt Wiesbaden
Hessisches Ministerium für Wissenschaft und Kunst
Soroptimist International Club Wiesbaden

Bibliografische Information der Deutschen Nationalbibliothek
Die Deutsche Bibliothek verzeichnet diese Publikation
in der Deutschen Nationalbibliografie;
detaillierte bibliografische Daten sind im Internet
über http://dnb.dnb.de abrufbar.
© 2018 Dr. Ludwig Reichert Verlag Wiesbaden.

ISBN: 978-3-95490-312-2
www.reichert-verlag.de